目錄

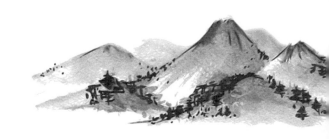

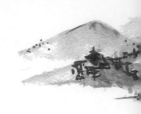

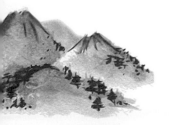

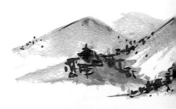

五嶽之北嶽恆山

恆山位於中國山西省，乃五嶽之北嶽，據傳其地位乃舜北巡至恆山時，面對恆山的雄偉險峻發出讚嘆，便將其封爲北嶽，可見恆山之美無可抗拒。

但其實認眞說來在地理上恆山山脈並非是一座山，而是指河北西部到山西渾源縣的太行山脈，所以目前有渾源縣境內的恆山稱「今北嶽」而大茂山區域的神仙山稱「古北嶽」的說法。

然而提到恆山，懸空寺三個字大抵就會不請自來，因爲此建築太過巧奪天空又是中國國內僅存的佛、道、儒三教合一的獨特寺廟，所以吸引相當多人前往欣賞這建築之美。

畢竟懸空寺建築之絕在於它充分利用山勢，將一般寺廟的平面布局形式建造在山壁之上，不管是山門、鐘鼓樓、大殿、配殿等等都有，而且寺內光佛像就有八十多尊，當然明代知名旅行家徐霞客更稱懸空寺爲「天下巨觀」，由此可知此寺之奇、懸、巧相當吸人眼球並爲之讚嘆。

不過除此之外，恆山因其險峻的山勢及地理位置特殊，自古以來便是兵家必爭之

地，也因此擁有許多如烽火台、城堡之類的古代戰場遺跡。

而當然，這位「北國萬山之宗主」得以搬上檯面一說的事蹟遠遠不僅於此，尤其是在宗教方面，恆山可說是在歷史上佔有一定的分量。

根據紀載，在西漢初年恆山就建有寺廟，而在飛石窟內的主廟則是建於北魏時期，在經過唐、金、元幾代重修的古建築。

明、清時恆山上已經可說是寺廟群居遍布，規模相當宏大，被人們稱為「三寺四祠九亭閣，七宮八洞十二廟」，有恆山十八景之稱，但很可惜的是後來遭到破壞，僅剩下為數不多的建築。

另外還要特別提一下的就是內長城，這主要是指河北山西北部沿太行山、呂梁山修築的長城，而山西境內南北朝時期北魏及明代修築的內長城大致走向是由居庸關起，經平型關、雁門關、寧武關後再向西北行至偏頭關，到達偏關老營北鴉角山接外塞，其向西延伸段大部分皆在恆山山脈上。

說來比起其他四嶽，恆山似乎又多了一股與眾不同的味道，尤其地理位置及許多歷史建築及宗教信仰文化的襯托下，北嶽恆山除了是北嶽外，也用它的特別向人們訴說自己不亞於其他四嶽的特殊地位。

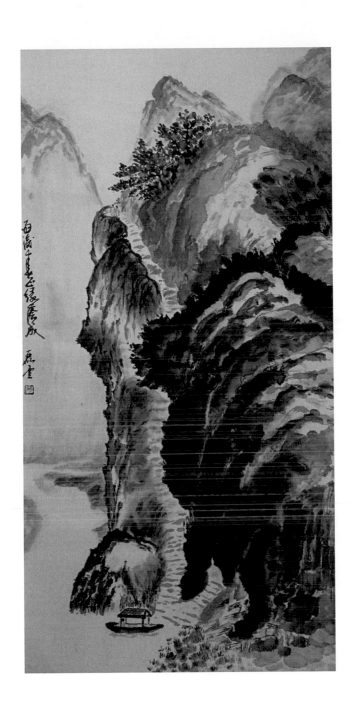

五嶽之西嶽華山

西嶽華山，位於中國陝西省秦、晉、豫黃河三角洲交會處，南接秦領北瞰黃河，有奇險天下第一山之稱。

能得此稱號自然不簡單，因為華山山體高聳險峻，四面如同被刀削過般，型態較為尖銳不說，加上華山五峰威名在外，這奇險天下第一山之稱，著實名副其實。

但華山之險不僅於此，提到華山如果不提令人聞之腿軟的「長空棧道」那可說不過去。

長空棧道這「天險之首」絕對不是說說而已，此棧道乃是在華山絕壁之上鑿出石孔打入石樁再放上木板作為道路，絕對讓人聽來心驚看了膽跳，但若有勇氣走上一遭，肯定會人生會有不同的體悟。

而除了知名的長空棧道之外，華山乃道教名山這個地位也不容忽視，是三六洞天中的第四洞天，自古以來就是頗富盛名的勝地。

至於華山那與東嶽泰山並稱的西嶽稱號，則可追朔至周平王時期，據聞周平王當年遷都至洛陽，而華山就位於東周京城洛邑之西，所以被稱為「西嶽」。

但後來秦王朝建都咸陽，西漢王朝建都長安，兩次皆在華山之西，所以曾有一段時間華山西嶽之稱就這樣被剝奪了，直到漢光武帝在洛陽建立東漢政權後，華山才又恢復了西嶽的稱號並延續至今。

華山是五嶽中最年少的山脈，而且還在長大，那險峻陡峭的山勢特點是它一大觀賞特點，也是較為特殊的山林景觀之一。

以險著稱的華山，有著自古華山一條路的說法，而華山的景點多餘兩百一十餘處，除了知名的長空棧道之外，還有華山峪（自古華山一條路）、華嶽仙掌、蒼龍嶺、鷂子翻身等等，都是非常值得一訪的景點，尤其華嶽仙掌還被喻為關中八景之首，可見其美不容忽視也不容錯過。

不過要訪華山真的必須有心理準備，因為地形與地勢的關係，要遊遍華山並不是件易事，如要徒步逛遍華山五峰沒有個兩天以上是辦不到的，而且還是在體力狀態絕佳的情況下，倘若不然自然可以借助外力，畢竟欣賞美景是人間最大樂事之一，尤其華山如此令人嘖嘖稱奇，不來一遊怎說得過去？

說來華山之美就在於它的險，也因為它的險才引得如此多的人前往一探究竟，想瞧瞧它到底是如此險峻，那清冷傲然又帶著靈氣的姿態，或許就是專屬於它的西嶽之美。

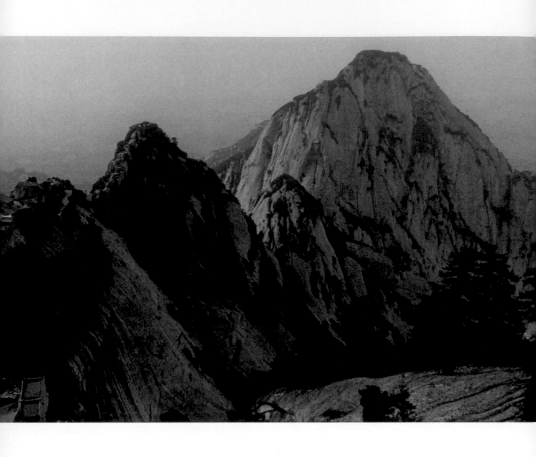

五嶽之東嶽泰山

說到五嶽，「泰山」此二字似乎就會不受控制立卽從腦海中迸出，完全不客氣不打招呼的，而說到泰山其實就如它給人的印象般，的確有它霸道之處。

首先東嶽泰山爲五嶽之首，古名爲岱山，在一九八七年被聯合國教科文組織選爲世界文化與自然雙重遺產，而且泰山符合世界遺產十種評定標準中的七種，是世上符合最多標準的世界遺產之一。

而且有趣的是泰山還有一個很妙的紀錄，那就是在距今非常久遠以前泰山曾發生一場地震，被稱爲泰山震，而這次的震撼被記錄了下來，也因爲如此，目前很多學者都認爲這是中國歷史上最早被記錄的地震。

泰山山如其名，山體雄偉壯麗，在中國古代神話中的地位不可小覷，因爲有「盤古死後，頭部化爲泰山」一說，且泰山也是古代帝王封禪大典進行之處，更在秦漢之後漸漸演變成了集權的形象。

在這個中國古代文明重要發源地之一，可以感受到的除了是它與衆不同的氣場與雄壯威武外，似乎還多了一股睥睨天下的味道，這種「我就是老大哥」的氛圍可能就要追

溯到遠古時代了。

相傳在遠古時代就有許多首領會到泰山舉行祭祀，而比較確切的說法應該是在秦代之後，曾有十二位帝王曾來此封禪朝拜，而這樣的情況也讓泰山的地位水漲船高，不可同日而語。

但除了這樣的文化歷史背景外，實際上泰山上的美景也是不容忽視也不容錯過的美好，除了人為且聞名高達一千八百於處的石刻群之外，如王母池、三疊瀑布、醉心石、孔子廟、元君廟、南天門、玉泉寺、月觀峰等等眾多景點都很值得一遊。

在這等容易身心靈感到疲憊的世代，或許來此感受一下古代帝王留下的氣息與天地間賦予泰山的靈氣可以讓自己得到鼓勵，為自己再戰一回又一回，最終在自己想要的領域登頂。

畢竟孔夫子有句名言為「登泰山而小天下」，藉此金玉良言激勵自己，既然已看遍了天下、打開了眼界、寬廣了視野，那麼還有什麼事能難倒自己呢？

說來泰山之所以與眾不同，最大的襯托就是它的歷史文化，也因為被賦予了這樣的地位，身為五嶽之首的它永遠昂首屹立在原地，等待人們前往探索其特殊的魅力。

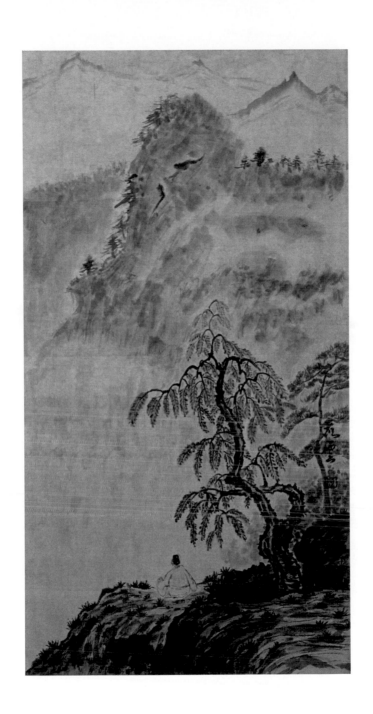

五嶽之中嶽嵩山

提到嵩山，應該很多人第一聯想會想到少林寺吧？

嵩山位於河南省中部，屬於伏牛山系的，是五嶽中的中嶽，而嵩山特別之處在於，不論在地質歷史或是文化遺存上，嵩山都堪稱五嶽之尊，萬山之祖。

而且嵩山還是儒釋道共處的聖地之一，不但是中國道教的聖地也是漢傳佛教的發祥地，更是中國新儒教的誕生地。

嵩山在西周時被稱為岳山，公元前七百七十年周平王遷都洛陽後，嵩山才被稱為嵩山，最高處是少室山的連天峰，海拔達一千五百一十二米，而最低處僅有350米，落差頗大。

北瞰黃河、洛水，南臨潁水、箕山，東接五代京都汴梁，西連九朝古都洛陽的嵩山因此而有中原地區第一名山之稱。

由於地質演化上的多樣性被記錄下來，所以嵩山還被選為世界地質公園，其地質構造複雜，岩齡相當古老不說，地殼發育狀態也相當完整且出露良好，這對地質學家來說根本是寶地一處，尤其在嵩山七十二峰裡，從太古代到新生代的岩層都有被發現，地質

歷史可謂相當豐富，被地質學界稱為「五世同堂」，可見嵩山在地質界出類拔萃的地位幾乎不可撼動，在二〇一〇年被選為世界文化遺產。

而位於嵩山兩大主體之一的太室山中的嵩陽書院，乃赫赫有名的中國古代四大書院之一，另外太室山南麓的法王寺則是中國最早的寺廟之一，更別提聞名天下的少林寺就位在嵩山另一主體少室山上，嵩山的歷史文化有多威武雄壯，由此可見一般。

雖說有些人會覺得，嵩山之景似乎不如泰山壯闊不如華山險峻，但它獨有的美是無可取代的，它的靈動與神韻是它僅屬於它也不容他人侵犯的特別，就如唐朝進士鄭谷所作之八景詩所言之……

月滿嵩門正仲秋，軒轅早行霧中遊。

潁水春耕田歌起，夏避箕巔滌暑收。

石淙河邊勘會飲，玉溪台上垂釣鉤。

余雨少室觀晴雪，瀑布崖黔墨浪流。

或許如這樣的字句才能稍稍體現嵩山的美，但更多時候光是欣賞筆墨的描繪也還不夠，只有親歷現場才知道，這中嶽之所以稱為中嶽，可不只是因為它的地理位置，也不光光是因為它的歷史文化，更不是因為它有知名的少室山少林寺，而是全部的人文歷史地理文化加總起來，才是嵩山的全貌，嵩山值得一探的地方。

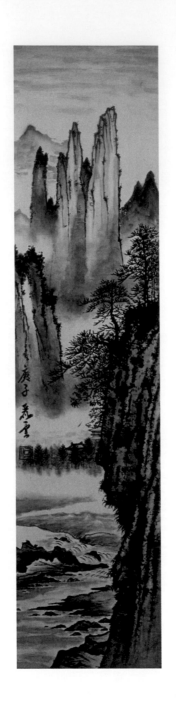

五嶽之南嶽衡山

位於湖南省衡陽市境內的「衡山」，是五嶽之南嶽，此名號始封於唐虞，是古代帝王巡狩祭祀的地方之一，也是道教及漢傳佛教的聖地之一。

衡山之名傳源自《甘石星經》，書中意思指出南嶽衡山對應二十八星宿之軫星，猶如一件可衡量出天地間平衡之物，故稱為衡山。

衡山也是中國南方著名的宗教文化重心，更有道教三十六洞天之第三洞天「朱陵洞源福地」，還有一定要提到的道教七十二福地之「青玉壇福地」、「光天壇福地」、「洞靈源福地」，所以每年到衡山朝拜的善男信女為數眾多，香火繚繞福澤綿長。

而在自然文化這方面衡山的貢獻不小，在西元一九五四年時，專家在衡山廣濟寺原始次生林內發現兩株野生絨毛皂莢，西元二○一二年時又再次在同個地點發現另外兩株，這是四株是目前所知世上僅存的四株野生絨毛皂莢，著實相當罕見。

另外二○一三年也在此地發現兩株罕見的千年野生紅豆杉，以及從二○○四年至二○一六年之間，陸續在此發現了猴面鷹、白鷴、鳳頭鷹等等，可見此地的環境之優良讓動植物都心甘情願在此落地生根。

由此可見衡山在自然生態方面確實有它獨到之處，但這就是衡山的全部了嗎？

當然不是，在衡山還有「五觀」非賞不可。

所謂的五觀指的是「觀霧淞」、「觀雲海」、「觀花海」、「觀星」、「觀日出」，而為什麼說這五觀不容錯過呢？

首先是觀霧淞這個天氣現象，衡山會出現此景是因為海拔高，所以冬季時常出現美麗的霧淞現象，非常值得前來一觀。

然而來都來了，只觀霧淞豈不可惜？當然是把觀日出、觀雲海也收進囊中。

如果來到衡山想看日出看雲海，非常建議上祝融峰的望日台，早起前往先欣賞日出，接受朝陽的洗禮之後可別急著走，繼續留下來欣賞雲海千變萬化的美妙，而且如果運氣夠好還有可能看見俗稱「佛光」的七彩光環此等大氣現象。

另外觀星、觀花海這兩種活動在衡山祝融峰也都能得償所願，只是要注意季節及時刻，才不會乘興而來敗興而歸。

總歸來說，南嶽衡山就是一個薈萃地理、歷史、美景、人文之地，而就算不把其他方面算進去單就看純粹的衡山美景，也是非常值得一訪，且到訪之後會流連忘返之地。

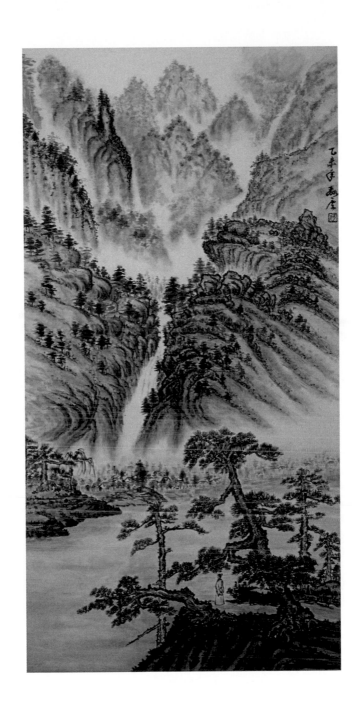

〈山行〉賞析

〈山行〉唐・杜牧

遠上寒山石徑斜，白雲深處有人家。

停車坐愛楓林晚，霜葉紅於二月花。

詩意：在深秋時分，我沿著山上蜿蜒的山路行走，雲霧繚繞的地方隱隱約約可以看見幾戶人家。我不由自主停車靠邊，因為傍晚的楓林美景實在太吸引我，那被霜打過的楓葉比二月盛開的花兒還要紅豔動人。

從字裡行間不難看出這是一首描寫與讚美深秋山林景色的七言絕句，而很有趣的是，在拜讀此詩時發現原來第二句「白雲深處有人家」中的「深」字居然一直存有爭議，到底是「深」還是「生」總是沒個定論，在明朝《萬首唐人絕句》中使用的是「深」，而清朝《四庫全書》收入的卻是兩種版本都有，後來因為實在無法確定就乾脆決定，不管是寫「白雲深處有人家」還是「白雲生處有人家」都另外加上註釋，才算是

勉強解決了這個問題。

不過就算如此也沒有影響此詩在描繪景色方面的出色表現，從第一句「遠上寒山石徑斜」就讓人很有畫面，眼前彷彿就出現了一條石頭小徑蜿蜒曲折地分布在充滿秋意的山巒，而第二句「白雲深處有人家」則是在敘述此地並不因為入秋而變得蕭瑟，因為在此高山中，在那白雲漂浮處有著幾戶人家，這也在在說明那條石徑就是居民慣用的通道。

至於第三句「停車坐愛楓林晚」則是點出詩人對楓葉有多喜愛，特地停車觀賞不說，一個「晚」字與本詩前兩句的時間徹底分界，也說明了詩人在此地從早待到晚，一直留戀不去，尤其看到傍晚夕照下的楓葉，心裡就更不想走了。

最後一句「霜葉紅於二月花」更是全詩之精髓，可以說前三具的描述都是在為尾句鋪墊，對於楓葉有特殊喜愛的他，看見顏色紅似火的楓葉比看見繁花盛開還要歡欣，在他眼中楓葉的紅比二月盛開的紅花之色還要紅艷，而且楓葉比起花朵更加耐寒且經得起風霜考驗。

而我們在最後一句也可以知道，詩人想表達的其實也不僅僅是深秋楓葉之美，還有著詠物言志的用意，是他本人內在精神世界的一種表露，也是在給讀此詩的人們啟發與鼓勵，勸人不可空有外表，耐得起風霜經得起考驗，才有可能成為人上人。

山光水色

若要問一聲如何用四字道盡山水之美，想來「山光水色」這四個字用來形容山水之美是最適合不過了，短短四個字卻如擁有無窮魔力，道盡山之美水之色之餘也給予人們想像的無限空間，更引人思起用此四字來形容之地到底是如何絕美的風景。

但其實若是比起現代人，古人似乎更能欣賞山林之美並將之化作詩詞，藉此讚頌山水給予人的震撼與感官享受又或是藉此來抒發一些情懷與情感。

遮聞「山光水色」這四個字出自唐代白居易之手，他在〈菩提寺上方晚眺〉所言之「樓閣高低樹淺深，山光水色暝暝沉沉」應是第一次提到了山光水色四字。

而這首七言律詩是一首很經典的寫景詩，是白居易在傍晚時分登高樓遠眺所見的景象以及心中的感觸，山光水色在那時他的眼中是即將蒙上一層黑霧卻又帶著一層淡淡暈光般的美麗，而詩的本身雖是寫景，卻也是詩人本身嚮往可以恣意徜徉在山水之間不受拘束，盡情沉溺在山光水色中的一種期盼。

而有了白居易將山水賦予光與色之後，詩仙李白也在〈魯郡堯祠送竇明府薄華還西京〉此創作中將山光水色放入。

所謂「笑誇故人指絕境，山光水色青於藍」，這樣的詩句是久病初癒後的李白為友人送行所做的一首詩，整首詩的寫作手法偏誇張，想像力豐富不說，意象更是變化莫測，胸中澎湃的情感也毫不保留傾瀉而出，彷彿就想藉著這首詩來宣洩自己內心的鬱悶及不平，畢竟他送別的友人是要回長安，而他卻是因故離開長安且因此大病了一場。

不過山光水色被使用之地不僅於上述二處，在《儒林外史》第九回中也有「這日雖霜楓淒緊，卻喜得天氣晴朗。四公子在船頭上看見山光水色，徘徊眺望」這樣的敘事字句，可見一想到形容山水之美，山光水色不出意外總是排在前幾名。

說來山水之美在人的心目中總是占有舉足輕重的分量，當心情煩悶無助或感到困惑的時候，借助山水的力量讓自己沉澱下來感受最純粹的感官體驗很多時候是讓我們能真正釋放壓力的好辦法。

又或者取來紙墨提筆揮毫，將腦海中所浮現的畫面描繪於紙上，以自己的方式不同的色彩去展現出自己心中的山光水色。

話〈水調歌頭〉

宋代大文豪蘇軾留下了〈水調歌頭〉這首膾炙人口的詞，有思念有怨嘆也有期望與祝願，意境絕美也道盡很多人內心的感受，以下是〈水調歌頭〉全文。

明月幾時有？把酒問青天。不知天上宮闕，今夕是何年。我欲乘風歸去，又恐瓊樓玉宇，高處不勝寒。起舞弄清影，何似在人間？

轉朱閣，低綺戶，照無眠。不應有恨，何事長向別時圓？人有悲歡離合，月有陰晴圓缺，此事古難全。但願人長久，千里共嬋娟。

這首詞是蘇軾在宋神宗熙寧九年（公元一〇七六年）所作，大略的意思如下：「在丙辰年的中秋節，高興的喝酒直到第二天早晨，喝到大醉寫了這首詞，同時也思念著弟弟蘇轍。

明月何時才開始出現的？我端起酒杯遙問蒼天。不知道天上的宮殿是何年何月。我想要乘著清風回到天上，又怕自己在美玉砌成的樓宇受不住高聳九天的寒冷。翩翩起舞玩賞著月下清影，這哪像在人間呢？

月兒越過朱紅色的樓閣，掛在低處雕花的窗戶上，照著沒有睡意的自己。明月不該對人們有什麼怨恨吧，為什麼總是在人們離別時才圓呢？人總會經歷悲歡離合，月也總是有陰晴圓缺，這種事從古至今總是難以圓滿。只希望這世上所有人的親人朋友都能平安健康，即便相隔千里，也能共享這美好的月光。」

雖然蘇軾的時代已經離此時此刻非常遙遠，但〈水調歌頭〉這首詞似乎不管放在哪個時代讀來都相當扣人心弦，勾起人對親人友人的思念。

如果又恰好是獨自一人在夜晚讀著這首詞，思愁大抵也會慢慢由風平浪靜轉為波濤洶湧吧。

畢竟離別是人人都會遭遇且不可抗的一件事，有時候我們不想離別，卻拉不住已慢慢走遠的那個人，只能眼睜睜看著那人翩然遠去，只留下傷感在我們的心中久久不散。

或許就如同蘇軾所言一般，看著月兒如古至今同樣有著陰晴圓缺的我們，有時也會埋怨起上天的無情，常常猝不及防讓我們經歷離別嚐到苦楚，但在短暫的發洩過後又想著，比起危險，離別倘若

是必須的，那就祈禱對方可以平安順遂就好。

想來這或許是很多人無奈卻又不得不接受的一件事吧，畢竟人人都不喜歡離別，但離別卻總是喜歡找上我們。

既然如此那就給予祝福吧，不僅拘限於我們的家人朋友，也將祝福的範圍擴大，願全世界人人都幸福安樂吧！

天藍雲白——清境農場

「清境農場」位於海拔約一千七百至兩千公尺處，與武陵農場、福壽山農場合稱為台灣三大高山農場，有「台灣阿爾卑斯山」之稱，也是台灣很受歡迎的景點之一。

登上緊鄰中橫霧社支線的清境農場，放眼一望便可見到層層疊疊起伏不定的山群，能遠眺合歡山、奇萊山、能高山等山的壯美，且因為地處賞雪勝地合歡山的必經道路上，所以基本上冬季上山賞雪的人潮相當洶湧，可說是絡繹不絕。

除此之外，可說是一望無際的青青大草原也是清境農場的一大特色，尤其此地還有可愛的綿羊群可以觀看，精彩的剪羊毛秀可以欣賞，無可否認有些旅客就是衝著可愛的綿羊而來。

但踏在青青草原的草地上，可別只記得向前看，還要記得仰頭看看天空，因為很多人都說在青青草原上仰頭看的天空總是特別藍，雲也總是特別白，那鮮明的對比總是讓抬頭的人不願意移開目光。

不過清境農場的特色遠遠還不僅於此，此起彼落的歐式建築民宿為此地增添了不少洋味，所以有許多遊客到訪都會選擇住上一晚甚至兩晚，體驗一下在高山過夜的滋味及

有別於平日出外旅遊總是住飯店的韻味，但因為此地民宿數量實在頗多，享負盛名的也不少，所以很有趣的是對某些人來說，挑選民宿是一件會讓人選擇困難症發作的事。

而除了有美景有歐式建築群之外，這裡很有名的擺夷料理也是特色之一，還有在旅客服務中心廣場開設的全亞洲最高星巴克咖啡店、便利超商等等，也是來了千萬別錯過留下足跡的地方。

且因為當地山區有原住民賽德克族居住，所以也可以購買到一些非常具有原住民特色的裝飾品或小物，看上中意的買下帶回妝點家裡，相信也是別具風味。

這個成立於西元一九六一年之地，其實一開始是行政院退除役官兵在此從事開墾開發而設置的，而由於此地是中橫公路霧社支線前往合歡山必經之地，在西元一九六五年時，當時的行政院長蔣經國先生到此感覺此地「清新空氣任君取，境地幽雅是仙居」，所以毅然決然把此地名稱由「見晴農場」改為「清境農場」，可見此地環境之好，真真讓人驚嘆。

所以也不難理解，為何此地會是很受歡迎的景點之一，因為光是特別藍的天空與特別白的白雲，就夠值回票價，讓人覺得非常值得來上這一回了！

黃山之美

位於安徽省南部的黃山其實原名黔山，相傳是因爲軒轅黃帝曾在此煉丹成仙加上唐玄宗信奉道教，所以在天寶六年將黔山更名爲現今廣爲人知的黃山。

而除此之外黃山更是在一九九〇年被聯合國教科文組織列入世界遺產名錄，也在二〇〇四年入選世界地質公園，二〇一五年更是被世界自然保護聯盟選爲首批最佳管理自然保護地綠色名錄。

這被稱爲「天下第一奇山」的黃山確實威名遠播，連明朝知名的旅行家徐霞客也兩次到訪黃山，並留下「五嶽歸來不看山，黃山歸來不看嶽」的字句之外，對黃山之美讚不絕口的他還言道黃山有「泰岱之雄偉、華山之險峻、衡岳之煙雲、匡廬之飛瀑、雁盪之巧石、峨嵋之清秀」，總之對黃山讚譽有佳，有種恨不得把世上所有詞彙都取來形容之感。

那麼黃山到底有何迷人之處如此引人嚮往呢？

首先黃山的地質形貌就很值得一說，因爲黃山光一千米以上的主峰就有七十七個，其中有命名的主峰是七十二個，而三大主峰皆在海拔一千八百米以上，分別是蓮花峰、

光明頂、天都峰。

但黃山絕的不僅於此，還有以「奇松」、「怪石」、「雲海」、「溫泉」、「冬雪」並稱的「黃山五絕」，可見黃山是個多麼引人入勝之地，就如清朝人十趙士吉所言之「黃山之奇，信在諸峰；諸峰之奇，信在松石；松石之奇，信在拙古；雲霧之奇，信在鋪海」，由此可知黃山之絕決不流於表面，而是有層次帶領著前往一觀的人們進入屬於它的世界。

就拿奇松部分來談，黃山有著名的十大名松，分別是「迎客松」、「送客松」、「蒲團松」、「豎琴松」、「麒麟松」、「探海松」、「接引松」、「連理松」、「黑虎松」、「龍爪松」。

另外如溫泉部分，黃山的溫泉也頗負盛名，水溫常年保持在四十二度C的黃山溫泉水質是含多種礦物質的淡泉水，可飲用可沐浴甚至被傳有療效，故有靈泉之稱號。

還有值得一提的是黃山的雲海，此地的雲海必須說跟它處有些不同，要不怎能被稱上「絕」一字呢？

黃山雲海就絕在黃山一年之中有雲霧的天氣高達兩百五十天以上，而且雲霧來去猶如幻影令人捉摸不定，有時向上一望是一片祥和似不靜的海洋，有時又風起雲湧波瀾壯闊，再加上黃山特殊的奇峰怪石襯托，這雲海供人欣賞的價值及美感便又增添了許多。

但黃山之美還不僅於此，許多如「百步雲梯」、「蓬萊三島」、「九龍瀑」、「百丈泉」、「獅子峰」、「排雲亭」、「翡翠池」等等族繁不及列載的景點們，等著人們前來探索欣賞。

黃山是大自然恣意揮毫而成的自然奇景，也是山水愛好者必訪之地，黃山之美著實是筆墨難以形容，這並非誇飾，而是實實在在的說法，因為黃山就是有它獨特之處而且無可取代。

廣西──德天瀑布

幾年前，一部中國電視劇「花千骨」熱映，但可能很多人不知道德天瀑布是花千骨的外景拍攝地之一。

位在廣西省的「德天瀑布」確切位置就在廣西壯族自治區崇左市大新縣碩龍鎮德天村，在中國與越南邊境的歸春河上游，與緊鄰的越南板約瀑布相連，是亞洲第一，世界第四大「跨國」瀑布。

不說可能很多人不知道，德天瀑布的年均水流量比貴州相當知名的黃果樹瀑布多出三倍，是中國國家五A級景區。

不過在細聊德天瀑布之前，我們得先了解一下歸春河。

這條河不僅清澈，而且不論哪個季節，歸春河一直都足水清碧綠的狀態，也是因為如此才會被起名為歸春河。

認真說來，這條河宛似水靈少女的河流在流向越南又繞回廣西，最後在碩龍鎮這個地方，那蓄存已久的力量爆發了，那貌似要衝破一切的氣勢衝出了高山樹木的束縛，這奔騰的河水從高達六十米的山崖直瀉而下。

這磅礴的氣勢有如千軍萬馬，遠觀近觀各有不同風采呈現，激情的水聲更是在河谷不斷迴盪，德天瀑布就是如此誕生的。

而提到德天瀑布也不免俗得提到如同它親姊妹一般的越南板約瀑布，因為這兩個瀑布連為一體，就像一對姐妹花手牽手站在一起，不僅親密又很相似，一股不容許被分離的氛圍緊緊維繫著這兩個瀑布。

有人說德天瀑布是歸春河最激情的表達，因為在德天之前，歸春河給人的感覺是溫柔嫻靜且清靈通透，誰知道最後這個文靜少女會化身成熱情女神，給予人們視覺與聽覺上的雙重刺激。

只是既然是瀑布總會有最佳觀賞時期及枯水期，可以查詢到的資訊是，在一般正常的狀況下來說，7～11是遊覽德天瀑布的最好時間點，因為此時進入雨季所以水量大又不混濁，要看到壯觀令人歎為觀止的景象可以趁此時到訪，而十二月到次年五月則是此處的枯水期，這期間瀑布水量小上許多，周邊土石會因為低水位而現身。

但也不能說這樣的德天瀑布就沒有觀賞的價值，應該說是別有韻味，如果瞧過了氣勢磅礡，那麼再來看一次不同姿態也無不可，畢竟人們總說激情過後總會歸於平淡的，對於德天瀑布來說，熱情期與平淡期雖然差異頗大，但這又何妨，這就是大自然的力量，不是嗎？

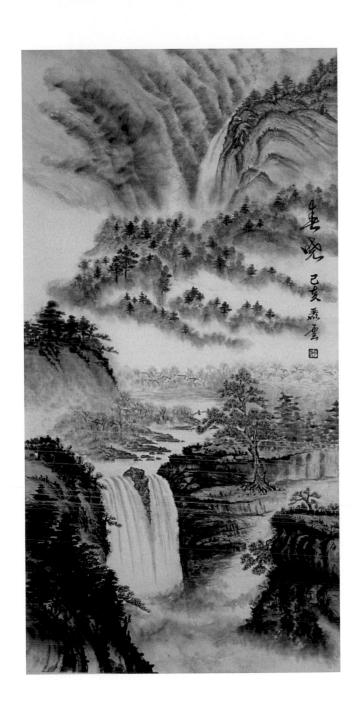

#〈望天門山〉賞析

〈望天門山〉唐‧李白

天門中斷楚江開，碧水東流至此回。

兩岸青山相對出，孤帆一片日邊來。

這首由李白所作的詩大略的意思是天門山由於強烈水流的衝擊而從中間斷開了，長江水東流到此因為遇上天門山而激起波浪，然後迴旋著向北方流去。

而兩岸邊的青山一一不斷現身，而他乘坐著一艘小船沐浴著陽光順著水流而下。

第一次讀這首詩的時候，其實是沒什麼特別想法的，但再次相見後卻有一種這是一首視覺很強烈的七言絕句此等感覺。

感覺整首詩中視覺印象似乎貫穿了前後，從第一句的描述到開始就可以感覺到長江水的洶湧，兇猛到就像把天門山給劈斷開，而狀似劈開也就罷了，江水還不放棄表演的機會，就著舞台來了一場迴旋舞，這才心滿意足的離開。

但江水的表演完畢精彩卻還沒結束，原本被江水吸引的注意力瞬間在兩岸的青山不

斷現身之後改變了方向，讚嘆的同時也感覺到陽光的溫暖，就這樣披著日光外套順著水流而下。

這是多麼令人稱羨的視覺享受啊！

在陽光明媚的時節乘坐著輕舟一艘，在山巒之間江水之上欣賞著美景，呼吸著清新，沐浴著陽光，這樣的日子有多愜意恐怕是現代人無法想像的輕鬆自在。

因為好奇之下，查了查此詩中天門山的真正所在地，結果發現它位於安徽省蕪湖市與和縣之間，也就是流經當地的長江兩岸，在江南蕪湖的現在叫東梁山，而在江北的便稱西梁山。

兩座山隔江相對，姿態皆聳立雄壯，不只給人一種對峙而立的感覺，也給人一種好像上天刻意所設的門戶之感，所以才會被稱爲天門山。

而據資料中說明，聽說很多人對於詩仙李白筆下的天門山到底敍述的是東梁山還是西梁山有質疑，雙方各持一詞互不相讓，若眞要有答案，說不定得請詩仙從古至今來相會一回，才能知曉眞正答案。

可轉念一想，這其實眞的重要嗎？

與其執著在這等無解的問題上，倒不如學學詩仙，尋得空閒登上一葉扁舟，縱情於天地間，徜徉於山水間，在讚嘆大自然奧妙的同時也尋得一個自在快活。

畢竟人生在世也總得給自己幾個機會，看著眼前讚嘆一句「活著眞好」是吧！

風造就奇景——野柳

野柳此地堪稱奇景，不管是脖子纖細到不能再細卻依然屹立在原地等著人們去觀賞讚嘆的「女王頭」還是「海蝕洞溝」、「仙女鞋」、「豆腐岩」、「燭台石」、「龍頭石」、「薑石」、「情人洞」等等，總會讓人觀後為此鬼斧神工讚上一讚。

說來此地就是一處會引起人無限好奇心之地，來訪就會不自覺東瞧西瞧，頭次到訪的遊客就會想著此處那些出名的風化石是否真如他人口中那般逼真且美麗，而已經來過的旅人則會在心中默默感嘆，感嘆自己不管是第幾次前來，此地仍是那般值得一走，因為風一直在吹，而此地很多風化石的型態也一直在變。

在海風毫不留情的強烈侵蝕下，此地的型態一直在悄悄改變，所以這回看到的，不一定下回來看還會是一模一樣的樣貌，也不一定這回來時已發展成不同天地。

這是一個說不準哪一天再來訪，會發現原本記憶中的模樣已然消失的地方，那原本熟悉的模樣已然換上了不同風貌，這是大自然的力量，而在大自然面前，人類通常都是渺小且應該充滿崇敬的。

此地這種讓人感覺到歲月淵遠流長，時間可以改變一切的感受與悸動，是相當特別且很鼓勵親身感受一回甚至數回的，因為就如同此地各種不同型態及風貌的風化石一般，來此一次感受就多一層。

野柳的奇景是時間造就的鬼斧神工，是風帶給人們的視覺饗宴，這從未間歇的海風吹拂，一直在用它的方式塑造它想要的野柳，有點肆意妄為有點強取豪奪，把不想要的形狀與多餘的砂土通通拂去，就像個任性的孩子，只願意用自己的方式捏塑屬於自己的一大塊黏土，把黏土塑造成自己想要的樣子，有實力道大些有時就溫柔點，但捏塑雕塑的行動一直沒有停歇，這也導致野柳的觀賞度始終有增無減。

畢竟能被譽為地球上最像火星之地，野柳一直深受旅人喜愛，尤其是那擁有四千多年歷史的女王頭，更是每個到訪之人必看之景。

女王那纖細優雅的外表，雙眼微微望天的弧度，似乎微微帶著一抹高傲，但走在棧道上跟她感覺又如此之近，這又近又遠的感受，很容易敲進人的內心。

此時此刻，風仍然在吹，砂土依然在風的護送下遠去，但野柳專屬的魅力卻是什麼也吹不走的奇景。

秀甲天下——峨嵋山

聽到「峨嵋山」三字，是否有人耳邊自動響起了武俠劇的配樂呢？

的確，這因為武俠小說而更廣為人知的峨嵋山的確來頭不小，因為它不僅是中國四大佛教名山之一，在此地的樂山大佛也被聯合國教科文組織列入世界遺產。

位在這個地球上同緯度都有很多不同奇象的北緯三十度，峨嵋山的確有它獨到之處，不僅擁有僅屬於此山的物種，甚至以峨嵋定名的植物就達一百多種，也有許多稀有動物定居在此，所以峨嵋山也被列為生態及動植物重點研究地點。

而來到峨嵋山，強烈建議絕對不容錯過的四大奇景就是「雲海、日出、佛光、聖燈」。

說到峨嵋山雲海會被佛家稱為銀色世界的原因是因為，峨嵋雲海是由低雲組成的，峰高雲低的情形之下，會見到在雲海中彷彿浮出許多島嶼的景象，堪稱宛若仙境。

再者為何峨嵋山日出不容錯過的原因是因為峨嵋山位於四川盆地的西部邊緣，視野相當開闊，當旭日東昇的那一刻，朝霞化作萬道金光射向大地，整座峨嵋山也像穿上一件名貴的金色大衣，這絕美一刻豈容錯過？

第三要提的佛光就帶點玄奇色彩了，而實際上它也是真由色彩所組成，是陽光照在雲霧表面所引起的衍射及漫反射作用形成的，而夏天與初冬的午後，峨嵋山攝身岩下的雲層會幻化出一個七色光環，光環中央虛明如一面鏡子，而觀看者如背向偏西的陽光，有時會發現光環中竟出現自己的身影。

更神奇的是，不管多少人同時同個地方觀看，觀看者也只能看見自己的身影看不見他人的，所以才有詩云「非雲非霧起層空，異彩奇輝迥不同。試向石台高處望，人人都在佛光中」。

最後要提的是聖燈，這也是有點玄奇的現象，據說是在金頂無月的黑夜，攝身岩之下有時候會忽現一小光點如螢火蟲般，但數量會慢慢增加，最後數量會難以計算，在黑暗的山谷飄忽不定，佐以峨嵋山特殊的宗教地位與莊嚴神聖的氣息，所以聖燈的存在似乎也相當合理。

最後的最後要提到的是「樂山大佛」，這個碩大的佛像建於八世紀初，總共歷時約九十年，是世界上最高的彌勒石刻大佛，具有相當高的藝術價值。

總歸來說峨嵋山三字彷彿時常在我們耳邊響起，但若不實際走一遭是難以體會它的神奇玄妙。

〈蘭溪棹歌〉賞析

〈蘭溪棹歌〉唐．戴叔倫

涼月如眉掛柳灣，越中山色鏡中看。

蘭溪三日桃花雨，半夜鯉魚來上灘。

詩意：一彎如峨眉般的月兒掛在柳灣上空，月光清朗，天候涼爽宜人。越中山色倒映在水平如鏡的溪面上煞是好看。淅淅瀝瀝的春雨下了三天，溪水高漲，魚群爭搶新水，夜半人靜之時紛紛湧上溪頭淺灘。

這首詩的創作時間據考證大約應該是在唐德宗建中元年五月至次年，因為戴叔倫在此時任東陽（今浙江區域）令，而蘭溪（又稱蘭江）就在東洋附近，所以這首詩大約是在這個時期所作。

此詩最主要的點就是寫景，以詩來讚頌當地的景色，絕妙的寫出蘭溪兩岸的山水之美及捕魚人的歡樂暢快。

第一句「涼月如眉掛柳灣」描寫的是在行舟時雙眼所見之岸邊景色，有一彎如眉毛狀般的新月低掛在柳樹樹梢上，給人一股清冷清新之感，接著第二句卻像是話鋒一轉，轉描寫水色山影，因為浙江一帶在古時會為越國之地，所以才會用越中來稱呼，而所用之鏡字則點出了此處水清如鏡的輕透感。

來到第三、四句則是瞬間覺得畫面活潑了起來，甚至雨聲在詩人的描述下有種就在讀者耳邊淅瀝落下的感覺，而耳邊雨聲未停卻又好似見到生氣勃勃的鯉魚群，這樣有生命力的描述平衡了整首詩，讓這首詩不至於給人太過靜謐沉靜，是非常高明的敘述方式。

更神的是此詩從頭到尾皆不見人影，純粹就是寫景，但讀者就是可以感覺到詩句情境從靜到動，從靜景至動景變得很熱鬧，雖然沒有描述人，但卻讓人覺得裡頭有人存在，而且甚至覺得自己可以就此走入詩中，去遊覽這一個戴大詩人所描述的美麗之地。

或許是掬一把蘭溪微涼的溪水，或許是站在旁看著鯉魚群如何你來我往，或許是抬首望著天上的彎月，又或許是走到岸旁伸手撥弄那低垂的楊柳一番，不多的字數卻是給人無限想像，讓人感覺到蘭溪山水之美。

這是一首寫景極佳之作，內容生動動靜皆附，也讓沒有到訪過蘭溪的人們對此地多了一層想像一層期待一層或許哪天得以到訪，得以見到與古詩人當時所見之相似場景，得以與之同樣感到心曠神怡，留連忘返不願離去。

上帝的部落——司馬庫斯

「上帝的部落」是「司馬庫斯」的別稱，不過沒到訪過的人可能無法理解為何此地會有如此稱謂。

但要前往司馬庫斯其實不算容易，除了交通不算太便利外，這邊還是有管制的區域，上下山的時間若不注意，那麼很有可能會乘興而來敗興而歸。

「司馬庫斯」在泰雅族語中指的就是銳葉高山櫟，這種高山櫟普遍生長於現今司馬庫斯、鎮西堡山區。

也因為高山櫟的櫟果提供食物來源，所以此地吸引了許多動物群居，植物也繁衍茂盛，形成豐富的生態系統，所以當初率先發現此地的人才會將此地命名為司馬庫斯。

這個一直到一九七九年才有電力供應之處，一度被稱為「黑暗部落」，而很難能可貴的是，即便過了這麼多年，在部落族人的努力下，司馬庫斯雖然算是個旅遊景點，但卻沒有太過商業化。

青山綠水與優游自在在此仍然可以很輕易尋找到，沒有過多的人工糖精灌溉，也沒有太多商業糖花妝點，此處維持著原本屬於它的樣貌，純淨而美麗。

這個一年四季都適合前來遊玩之地，自然有它的過人之處，首要提的是初春，這時候櫻花盛開美不勝收，也是司馬庫斯的旅遊旺季。

但除了初春之外，其他時候來訪司馬庫斯也不會讓人失望，因為夏季的司馬庫斯氣候相當涼爽，是避暑的絕佳選擇。

至於秋季則有楓葉可以觀賞，一片片紅了的楓葉懸掛在樹梢，

仰頭望去和天空融為一體的景象，是不可錯過的美景。

至於冬天，雖然山上氣候較為寒冷讓人感覺有些蕭瑟孤寂，但卻是別有一番風味，畢竟有時候在繁華的都市裡待久了，身心靈都感到非常煩躁，此時若上山來體會一番寒冷蕭瑟，未嘗不是一種另類的療癒。

不過如果還覺得療癒力量不夠，那麼司馬庫斯的巨木原林可千萬不要錯過，尤其在這千年紅檜木群中有一棵樹齡約有兩千五百年的老爺爺神木，依然雄壯威武的矗立在森林之中，蓬勃的生命力撼動人心，直達心靈深處。

而既然都拜訪了巨木群，那也相當有名的「司立富瀑布」就一起探訪了吧，這個雨季時氣勢宏大磅礴，旱季時涓涓細流別有韻味的瀑布，也是前來司馬庫斯不容錯過的景點。

當然，如果能過夜是最好的了，因為夜晚的山林之聲通常都是一首很美妙的樂曲，在此伴奏下入睡，相信一定可以有個好夢才是。

《滕王閣序》賞析

《滕王閣序》唐・王勃

豫章故郡，洪都新府。星分翼軫，地接衡廬。襟三江而帶五湖，控蠻荊而引甌越。物華天寶，龍光射牛斗之墟；人傑地靈，徐孺下陳蕃之榻。雄州霧列，俊采星馳。臺隍枕夷夏之交，賓主盡東南之美。都督閻公之雅望，棨戟遙臨；宇文新州之懿範，襜帷暫駐。十旬休假，勝友如雲；千里逢迎，高朋滿座。騰蛟起鳳，孟學士之詞宗；紫電青霜，王將軍之武庫。家君作宰，路出名區；童子何知，躬逢勝餞。

時維九月，序屬三秋。潦水盡而寒潭清，煙光凝而暮山紫。儼驂騑於上路，訪風景於崇阿；臨帝子之長洲，得天人之舊館。層巒聳翠，上出重霄；飛閣流丹，下臨無地。鶴汀鳧渚，窮島嶼之縈迴；桂殿蘭宮，即岡巒之體勢。

披繡闥，俯雕甍，山原曠其盈視，川澤紆其駭矚。閭閻撲地，鐘鳴鼎食之家；舸艦彌津，青雀黃龍之舳。雲銷雨霽，彩徹區明。落霞與孤鶩齊飛，秋水共長天一色。漁舟唱晚，響窮彭蠡之濱；雁陣驚寒，聲斷衡陽之浦。

遙襟甫暢，逸興遄飛。爽籟發而清風生，纖歌凝而白雲遏。睢園綠竹，氣凌彭澤之

樽；鄴水朱華，光照臨川之筆。四美具，二難並。窮睇眄於中天，極娛游於暇日。天高地迥，覺宇宙之無窮；興盡悲來，識盈虛之有數。望長安於日下，目吳會於雲間。地勢極而南溟深，天柱高而北辰遠。關山難越，誰悲失路之人？萍水相逢，盡是他鄉之客。懷帝閽而不見，奉宣室以何年？

嗟乎！時運不齊，命途多舛。馮唐易老，李廣難封。屈賈誼於長沙，非無聖主；竄梁鴻於海曲，豈乏明時？所賴君子見機，達人知命。老當益壯，寧移白首之心？窮且益堅，不墜青雲之志。酌貪泉而覺爽，處涸轍以猶歡。北海雖賒，扶搖可接；東隅已逝，桑榆非晚。孟嘗高潔，空餘報國之情；阮籍猖狂，豈效窮途之哭！

勃，三尺微命，一介書生。無路請纓，等終軍之弱冠；有懷投筆，慕宗慤之長風。舍簪笏於百齡，奉晨昏於萬里。非謝家之寶樹，接孟氏之芳鄰。他日趨庭，叨陪鯉對；今茲捧袂，喜託龍門。楊意不逢，撫凌雲而自惜；鐘期既遇，奏流水以何慚？

嗚乎！勝地不常，盛筵難再；蘭亭已矣，梓澤丘墟。臨別贈言，幸承恩於偉餞；登高作賦，是所望於群公。敢竭鄙懷，恭疏短引；一言均賦，四韻俱成。請灑潘江，各傾陸海云爾：

滕王高閣臨江渚，佩玉鳴鸞罷歌舞。
畫棟朝飛南浦雲，珠簾暮卷西山雨。

閒雲潭影日悠悠，物換星移幾度秋。

閣中帝子今何在？檻外長江空自流。

〈鳥鳴澗〉賞析

〈鳥鳴澗〉唐‧王維

人閒桂花落，夜靜春山空。
月出驚山鳥，時鳴春澗中。

詩意：「四處無人，在春天的夜晚寂靜無聲，桂花慢慢凋落，春夜的寂靜讓山野顯得更加空曠。或許是月光驚動棲息的鳥兒，從山澗處時而傳來輕輕的鳴叫聲。」

這首〈鳥鳴澗〉是王維在唐朝開元年間遊歷江南之時在好友皇甫嶽所居的云溪別墅所題之組詩《皇甫岳雲溪雜題五首》中的第一首，根據考據應該是王維青年時的作品。

此詩描述的情景是春夜空山幽靜美麗的景色，著重於表現夜間春山的寧靜之美，整首詩以「靜」為最大主軸，但卻用花落、月出、鳥鳴等動態活動來描述，這是一種反襯手法，也由此可見王維在作詩方面高超的造詣。

有趣的是查了資料發現，這首詩中所寫之桂花，一直以來都有不同的聲音，有人認為桂花有春花、秋花、四季花等不同種類，此詩所言應該是春日開花的一種。

而另一派人則認為藝術創作不一定會完全按照時節或現實，因為在王維化的《袁安臥雪圖》中，在雪中還有碧綠的芭蕉此點在現實就不是不可能發生的事，可是在文藝創作中卻是就這麼橫空出世了。

然而這個爭議到最後又有個比較中肯的聲音出現，那就是因為此詩為王維題好友所居的《皇甫岳雲溪雜題五首》之中的一首，比較接近風景寫生的範疇，說是寫意反倒較勉強，因此後來此詩中的桂花被認為是春桂的機率是較大的。

說來王維這位大詩人在創作時，尤其是山水詩這個類別，特別喜歡靜謐的意境與氛圍，當然這首〈鳥鳴澗〉也不例外，不過此詩更特別的是它不同於其他靜態詩作的表現方法，以動創造靜，讓靜依然是靜卻不那麼枯燥乏味。

看著月出花落，聽著鳥鳴聲，這樣的靜是一種心靈的洗滌，雖然不是萬籟俱寂卻讓人感受到另一種寧靜，像是心靈層面上得到安撫，也像是給了自己一個跟大自然相處的機會，藉由大地之母之力讓自己得到喘息的空間也得到一種撫慰。

這首詩很短，但意境卻是不容小覷的寬廣，細細品味兩三遍之後，或許有一天遇上了幾乎相同的場景，腦海中就會不由自主〈鳥鳴澗〉這首詩，然後讓大自然洗刷一身的風塵僕僕，這也是一種享受呢！

日本象徵之一——富士山

身為日本三大名山之一的「富士山」不只是一座活火山，範圍也橫跨了日本靜岡縣與山梨縣，主峰海拔約三千七百七十六公尺，是日本國內最高的山峰。

很多人對富士山的印象就是它山頂的雪，基本上富士山頂冬季開始積雪，一直到次年的六、七月才會融化，時間可說是頗長。

在古代文獻中，富士山也常被稱為不二、不盡、富慈或芙蓉峰、富嶽、富岳等，而在日本人心中，富士山的地位不同一般，要不也不會跟櫻花還有新幹線一起被列為日本國家象徵。

除此之外，日本人對富士山的崇拜之熱烈，很久以前就已經將富士山神格化，稱為淺間大神，而奉祀淺間大神的神社就稱為淺間神社。在日本各地都有，不過本部自然只有一個，那就是位於富士山側的「富士山本宮淺間大社」。

根據統計，每年夏天平均大約會有三十萬人登上富士山，本地人外地人都有，甚至也有附近的居民幾乎天天上山，可見富士山的魅力之大，可以吸引不同的族群前往一窺它的樣貌。

這座處於休眠期的火山不只是日本的象徵與很多日本人的心靈寄託，也是旅遊勝地，除了爬山之外在此地不同季節還有很多活動可以進行，如滑雪、泡溫泉、賞楓、賞櫻、露營、打高爾夫等等，而且在富士山風景區範圍內還有富士急遊樂區、富士野生動物園，讓人感覺只要到此不管要從事什麼樣的活動都能如意，這也是此地遊客絡繹不絕的原因。

另外如果來到此地，如果時間正好，那麼絕對不要錯過觀看「鑽石富士」這個可遇而不可求的絕景。

所謂的「鑽石富士」就是指太陽在日出或日落時恰好與富士山山頂重合的時刻，此時富士山頂會發出如鑽石般的光芒，炫目又耀眼，故稱「鑽石富士」。

但要注意此景並非一整年都有，僅有十月中旬至二月下旬這段期間才有機會可以看到，而最好的觀看地點就是河口湖與山中湖的周邊。

當然如果體力允許，真的可以嘗試一下攀登富士山，因為富士山是座休眠中的活火山，山上的生態系統與一般山林較為不同，也算是一種不同的體驗，而且如果決定攀爬富士山，那就給自己多一點時間，才不會錯過很值得早起欣賞的「富士山御來光」，也就是在富士山五合目觀看日出，據說看過的人都有心靈得到洗滌與身心舒暢之感。

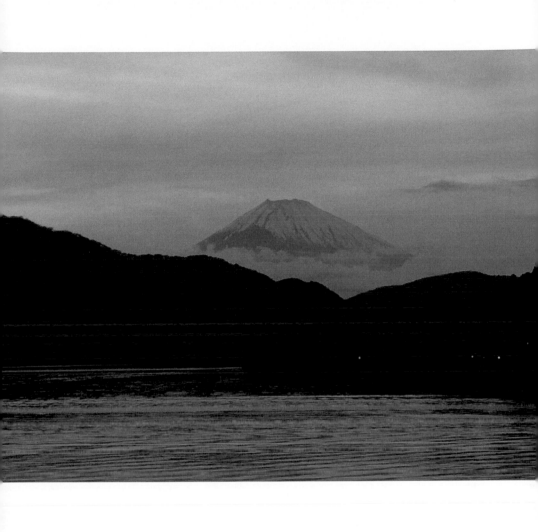

山水甲天下之桂林

提到「桂林」這個地方，很多人第一印象就是此地的風景甚佳，如詩如畫引人入勝，所以才會有「桂林山水甲天下」這個稱號。

而實際上的桂林也確實不會讓人失望，桂林位於中國廣西省東北部，主要為丘陵地貌，中部則為典型的岩溶峰林區，桂林也是首批被中國評為國家歷史文化名城及中國優秀旅遊城市的城市。

另外桂林也是一個多民族的區域，有壯族、瑤族、回族、苗族等約十幾個少數民族居住在此，也讓桂林此地的人文歷史相當豐富且多樣化。

說來桂林是一個相當典型的旅遊型城市，在中國以外也享有很高的知名度，因為桂林山水有「山青、水秀、洞奇、石美」之譽，而這四大美譽也讓桂林聞名於海內外，吸引相當多遊客到訪，一睹它傲人的風采。

南宋詩人范成大就曾經在《桂海虞衡志》中提到，說「余嘗評桂山之奇，宜為天下第一」，而除此之外同個時代的王正功也在所作的詩中寫下「桂林山水甲天下」，還有唐代大詩人韓愈也曾在其《送桂州嚴大夫同用南字》中稱讚桂林山水「江作青羅帶，山

如碧玉簪」，可見古代文人對於桂林山水評價之高。

而來到桂林此地倘若就是有雄心壯志要好好遊玩一番，那麼七星公園、象鼻山、疊彩山、虞山公園、南溪山公園等，都值得一走。

如若想探訪較有古味之地，那麼靖江王陵及王府、桂海碑林、靈渠、桂海石刻等，會讓人有置今穿古的感受。

再者如若上述兩種都不喜歡，就喜歡看大自然特別耍性的鬼斧神工，那麼如蘆笛巖、冠巖、七星岩、荔浦銀子岩、豐魚岩等等，擁有喀斯特溶洞景觀之地就不容錯過。

最後值得一提的是，桂林除了山水甲天下，它的歷史地位也是不容小覷的，是世界上具有三處萬年古陶遺址，也是國發現洞穴遺址最豐富集中的城市之一，所以後來被中國社會科學院考古研究院、廣西文物保護與考古研究所等考古學術機構譽為「萬年智慧聖地」。

不過雖然桂林的歷史地位很高，更是一個民族小熔爐，但很多人都認為，桂林最讓人嘖嘖稱奇的還是它那山水如畫令人如痴如醉的景象，來此一趟彷彿疲勞憂愁都可以在山水美景的療癒下一掃而空，任性地倘徉在山水之間，做一回那佇立在天地之間的逍遙散仙。

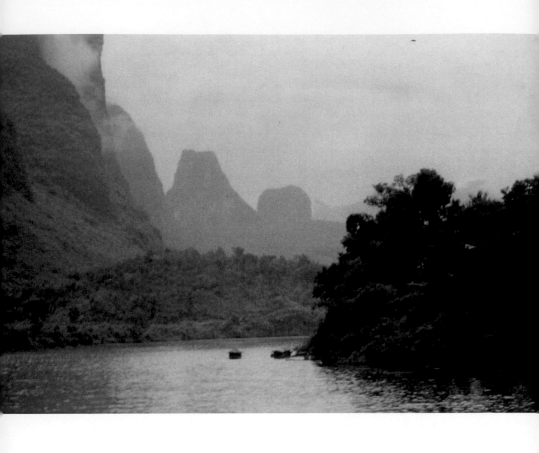

《湖心亭看雪》賞析

《湖心亭看雪》 明・張岱

崇禎五年十二月，餘住西湖。大雪三日，湖中人鳥聲俱絕。是日更定矣，餘拏一小舟，擁毳衣爐火，獨往湖心亭看雪。霧淞沆碭，天與雲與山與水，上下一白。湖上影子，惟長堤一痕、湖心亭一點、與餘舟一芥、舟中人兩三粒而已。

到亭上，有兩人鋪氈對坐，一童子燒酒爐正沸。見餘，大喜曰：「湖中焉得更有此人？」拉餘同飲。餘強飲三大白而別。問其姓氏，是金陵人，客此。及下船，舟子喃喃曰：「莫說相公癡，更有癡似相公者！」

文意：

崇禎五年十二月，我住在西湖邊，大雪已經接連下了好多天，湖中行人、飛鳥的聲音都消失了。

這一天晚上八點左右，我乘著一葉小舟，穿著毛皮衣，帶著火爐，獨自前往湖心亭看雪。

湖面上冰花一片瀰漫，天和雲和山和水，上上下下全都是白茫茫的，湖上的影子只有淡淡的一道長堤痕跡、一點湖心亭的輪廓、和我的一葉小舟與舟中兩三個人影罷了。

到了湖心亭上，看見有兩個人鋪好氈子相對而坐，一個小孩正把酒爐裡的酒燒得滾沸。

他們看見我非常高興地說：「想不到在湖中還會有您這樣的人！」他們拉著我一同飲酒，我盡力喝了三大杯酒，然後與他們道別。我問了他們的姓氏，得知他們是南京人，在此地客居。

等到下船的時候，船夫喃喃地說：「不要說相公您癡迷，還是有像相公您一樣癡迷的人啊！」

《湖心亭看雪》是張岱小品的傳世之作，乃是他通過一次在西湖乘舟看雪的經歷，寫出雪後西湖那獨特的清新雅致。

這類的晚明小品在中國散文史上或許不如先秦諸子或唐宋八大家那樣受人關注，但也默默占有一席之地，雖說很多作品都給人比較清高脫俗之感，好似比較難以靠近，但

也是因為如此才顯出晚明這些小品的獨特性。

張岱這篇文章將雪後的西湖之景描寫得相當生動，全文雖不足兩百字，卻融合敘事、寫景、抒情為一體，尤其為後人驚嘆的是張岱對於數量詞的用法，另外還有高超的對比手法應用，給予賞讀之人相當愉快的閱覽感受。

一幅湖山夜雪圖藉由詩句就這樣呈現在讀者眼前，細膩的描寫手法令人讚嘆，也能從文中感覺到張岱對人生天地間茫茫如粟米的感慨。

只是雖然此文描繪之景很美，但其中隱含的孤芳自賞及消極逃避遠離塵世的情調，卻不該盲目欣賞，畢竟太過自負或自戀並不是件好事，而消極對待人生甚至遇事逃避也不算是很正確的生活態度。

人生嘛，欣賞美景極好，遇上同好也極好，為此飲上一大白也無不可，至於自負或逃避就免了吧！

〈蝶戀花・佇倚危樓風細細〉賞析

〈蝶戀花・佇倚危樓風細細〉宋・柳永

佇倚危樓風細細。望極春愁，黯黯生天際。
草色煙光殘照里。無言誰會憑闌意。
擬把疏狂圖一醉。對酒當歌，強樂還無味。
衣帶漸寬終不悔。為伊消得人憔悴。

詩意：我長時間倚靠在高樓的欄杆上，微風拂面一絲一細細，望不盡的春日離愁，沮喪憂愁從遙遠無邊的天際升起。

碧綠的草色，飄忽繚繞的雲靄霧氣掩映在落日餘暉裡，默默無言誰理解我靠在欄杆上的心情。

打算把放蕩不羈的心情給灌醉，舉杯高歌，勉強歡笑反而覺得毫無意味。

我日漸消瘦下去卻始終不感到懊悔，寧願為她消瘦得精神萎靡神色憔悴。

作者把漂泊異鄉的感受與懷念意中人的情懷結合在一起寫，抒情寫景感情真摯。

首先第一句〝佇倚危樓風細細〞，全詞中就這一句是敘事，而僅這一句就把文中主角的形象凸顯出來了，尤其「風細細」三個字為這個形象添加了背景，使畫面立刻活躍起來。

接著一種令人黯然神傷的春愁撲面而來，在文中讓人感覺到可能是天空有什麼景物觸動了他的傷感神經，然後柳永借用春草表示自己已經倦遊思歸，也表示自己正思念親愛的人。

而愁緒到達頂點後，想到的卻是苦中作樂，想著既然愁這麼痛苦，那麼把愁忘卻去尋開心或許才是一個好打算。

所以「擬把疏狂圖一醉」寫的是他的打算，但當讀到「強樂而無味」之時可以很輕易發現，春愁並沒有消失，即便決定苦中作樂也無用，感覺得出他的無奈。

也至此，作者才透露這種春愁是一種堅貞不渝的感情，也是因為這是一種情感，所以他內心深處並沒有想擺脫這種春愁的糾纏，甚至是有點心甘情願被這樣的情緒折磨，就算人日漸憔悴且骨瘦如柴也不後悔。

最後的最後一句「為伊消得人憔悴」更落實了這整闋詞就是為了心尖上那個人兒，被思念折磨至不成人形的他是為了敘述內心的情感才寫上這闋詞。

說來這首詞的重點看似是「春愁」，但實質上訴說的卻是「相思」，遲遲不肯直接說破的原因不得而知，或許對作者而言，不直接道破是他訴情的執著，也或許他認為在字裡行間自己已經把相思之意闡述殆盡。

靈氣裊裊──武夷山

說到武夷山可能很多人並不陌生，畢竟它威名遠播，是繼泰山、黃山、峨嵋山樂山大佛之後，中國第四個列入世界雙重遺產之地，也是全世界三十五個雙重遺產地之一。

但武夷山之絕妙絕不是短短數句或是一個稱號就可以結束，畢竟在此地還有很多值得一探之地，吸引人們駐足。

武夷山的地理位置就在江西省與福建省西北部兩省交界處，屬於典型的丹霞地貌，且為三教名山，而這得從秦漢時期說起。

首先自秦漢以來，武夷山就是羽流禪家棲息之地，也因此留下了不少宮觀、道院和庵堂舊址，而除此之外武夷山還曾是儒家學者講學之處，三教名山之名由此而來。

再者武夷山自然保護區是目前可知地球上同緯度之中被保護的最佳，擁有最豐富生態系統的區域，保護區中共有兩千五百多種植物物種及近五千種野生動物。

而從歷史的角度來看，武夷山獨特且優越的自然環境，很自然吸引了許多文人雅士前往遊覽或隱居，甚至在此開班授課傳授學識之外，在九曲溪兩岸也留下許多文化遺存，如朱熹、蔡元定、熊禾等等儒家名士的書院遺址三十五處，也有堪稱中國古書法藝

術寶庫的摩崖石刻四百五十多方，都是武夷山能夠傲視群山的原因之一。

另外，既然提到了歷史，就不能不說一說武夷山相當出名的「架壑船棺」，這是國內外發現最早的懸棺遺址，由此可知早在四千多年前就有先人在此生活定居，藉此形成了國內外絕無僅有偏居中國一隅的「古閩族文化」和之後的「閩越族文化」。

還有不得不提的武夷山漢城遺址，它是座兩千兩百多年前的「現代化城市」，這是個相當有趣的敍述，而由來則是因為在發現此座遺址時除了此遺址占地廣闊又保存完整外，在選址、建築手法和風格上，此遺址的規格都與眾不同獨樹一格，與當時其他區域很不一樣，所以才會有人把特立獨行的它稱為現代化城市，因為它的特殊確實不一般。

不過，以上所述皆只是冰山一角，武夷山的美與獨特並不是三言兩語就可以說明白，九曲溪、水簾洞、大紅袍景區、黃岡山、天遊峰、武夷宮、道教洞天、鵝湖書院、等等，都是前來武夷山不容錯過之地，畢竟此地歷史地位如此獨特，生態系統如此豐富，還有許多僅有它有的唯一，一趟前來若不多留幾天遊覽，怎對得起自己呢？

探訪楓葉之美——奧萬大

「奧萬大」此地是個只能自行開車前往的地方，但並不難找，路途雖說有些遙遠，但這絕對不是阻礙出發前往奧萬大一遊的理由，因為到了之後就會發現非常值得。

記得當初聽說奧萬大此地時，第一個自動跑進腦海從此不肯遠去的就是它的「楓葉」美景，所以基本上在秋天楓紅之際來拜訪此地相信是最好的選擇，不過當然除了秋季，奧萬大此地在其他季節也是很值得來訪的，畢竟有著「國家森林遊樂區」的威名，就算不是秋季，其他季節的景色也不會差到哪兒去。

但因為奧萬大是以「楓紅」聞名，在感覺到氣候漸漸微涼之際，很容易就想起了這個好地方，約上三五好友一起出發堪稱人生一大樂事。

奧萬大位處深山，來此說實話需要體力更需要腳力，但來都來了，平常怠惰懶得動的身體總是得在這青山綠水的好環境中動起來，趁此機會去領略大自然帶給我們的療癒及撫癒，也才能讓這一趟不虛此行。

走就走吧，但還是要衡量自己的能力，像這回同行的友人中有人體力較差一些，大夥兒也就說好雖然賞景自療重要，但朋友的安危也是要顧一下，倘若其中有人真的不

行，那就雙手一擺，大夥兒自然會目送他轉身朝回程而去。

但說實話，來到奧萬大不走上一走真的可惜，而且都趁著秋季來了，沒賞到楓葉之美怎麼可以？

更何況除了楓紅之外，園區內其他景點也是非常值得前往探訪的，縱使明白明日起床雙腿可能會有無法言喻的痠麻感，但算了，就豁出去吧！

不過，不管是什麼美景或體驗，真真都不及見到一片楓紅時內心那種被艷而不俗的紅震撼的喜悅，讓人捨不得眨眼，在被楓紅包圍的時刻只覺得世界上只剩紅這個顏色，其它都不重要了。

奧萬大的魅力，真的需要親身來感受才能得知，而楓紅的魅力，真的只有親眼所見才能領略，所以既然好山好水就在那裡靜靜等待，何不撥個時間前往，讓自己也可以體會一把那療癒又令人心醉的美麗呢？

畢竟大自然的療癒力量強大，沉浸在山山水水中能得到的修復力量絕對遠比其他方式還要強大且健康，所以俗話說「多親近大自然」是有其道理且很適合依其而行的！

〈題稚川山水〉賞析

〈題稚川山水〉唐‧戴叔倫

松下茅亭五月涼，汀沙雲樹晚蒼蒼。

行人無限秋風思，隔水青山似故鄉。

詩意：五月了，在松樹下的茅草亭裡卻是感到涼爽舒暢，有白沙覆蓋的汀洲和遠處茂盛的樹林雙雙融入了暮色，呈現出的景色是一片蒼蒼茫茫。

而路上的行人雖然走著卻興起了思鄉之情，感覺此處的青山綠水彷彿就是自己的故鄉了。

說來很有趣，這首看似讚美山水景色的詩篇本質並不是在讚譽山水，而是藉賞山水之美來思念故鄉。

第一句寫的是身體直接的溫度感受，在仲夏天候已經開始有些炎熱之時，有蒼松庇蔭的茅草亭卻依然涼爽宜人，也給人一種意外的欣喜感。

第二句寫的是景，由近到遠，由親眼所見的景色開始一層一層堆疊描述，首先近處

是江流，再來對岸是白沙覆蓋的汀洲，再遠一些是鬱鬱蔥蔥的樹林，最後因爲時間接近傍晚，所以感覺所有景色漸漸與暮色融爲一體，才會有視覺上彷若蒼蒼茫茫的色調之感。

再來第三、四句點出了作此詩真正的用意，那就是「思鄉」，畢竟戴叔倫會作此詩主要還是因爲他看著看著赫然發現此地山水之景與他故鄉頗爲相似，思鄉之情瞬間上湧，然後就是掩蓋不住的惆悵，所以才會說此詩雖說看似描述山水之美但實則並不然。

說穿了就是遊子之情，但也看得出山水之美可以描述得出，但遊子思鄉情起時那內心最深沉的一塊還是文字所無法觸及的。

因爲那是一種很複雜且濃厚的情緒，想起家人許久不見會心酸，想起以往相處的點點滴滴又會微笑，而在這笑中帶淚的過程中又會有自己不知何時才能與之一聚的憂愁與不安，看似僅有四句的一首詩，卻蘊含了很深沉的含意。

但當然，此詩在山水描繪上的意境依然是很美的，戴叔倫的思鄉之情既然是被山水之美挑起的，那就代表此地的山水一定有可讚嘆之處，要不何必浪費時間一賞呢？

只是賞了之後發現，故鄉離自己好遠，此地再相似但終究不是自己的故鄉，而將此情此景搬移到現代我們會發現，就算時代已經不同了，但是我們有時候依然仍是離故鄉很遠，也會端著一杯熱茶望著夜空，在窗前想念著故鄉的所有。

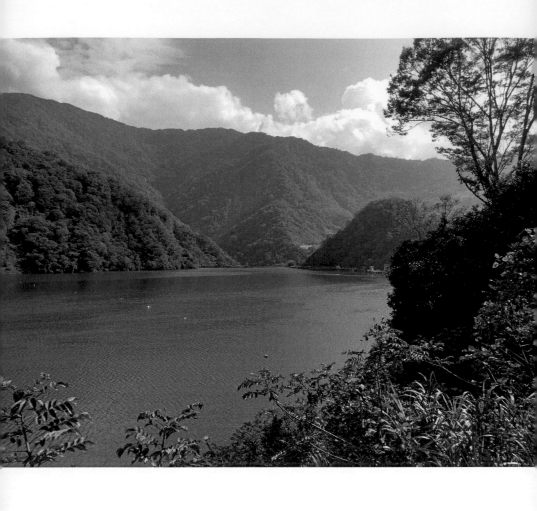

文化搖籃——黃河

黃河，是中國僅次於長江的第二長河，也是世界第六長的河流。

目前可知黃河的源頭位於青海巴顏喀拉山的雅拉達澤峰，巴顏喀拉山北麓的瑪曲、約古宗列曲是黃河的正源，而自此源頭起穿越青藏高原、黃土高原、內蒙古高原、華北平原，最後在山東省東營市墾利縣注入渤海。

而黃河中游因河段流經黃土高原，在支流帶入大量泥沙的情況下，黃河因此成為了世界上含沙量最高的河流，年輸沙量最大達到三十九點一億噸。

不過後來因為興建水庫及流域林草覆蓋率提高等原因，所以近年來黃河泥沙含量減少，態勢出現了一些改變。

然而提到黃河就不能不提到「泛濫」二字，儘管各朝代都會因應此問題而修建堤防水壩等等，但黃河每回氾濫的洪水還是幾乎都會造成大小不等的災害。

當然上述文提雖然令人頭疼，但無可否認的一點是黃河中下流域就是中國民族最主要的發源地，而且還是中國歷史上經歷與文化重心之一，所以在歷史與文化及人文上來說，黃河的存在具有相當大的意義。

除此之外，黃河對於文人來說也有很大的發揮空間，就像詩仙李白在《將進酒》所提之「君不見，黃河之水天上來，奔流到海不復回」，又或像是王之渙在「登鸛雀樓」中所提之「白日依山盡，黃河入海流」，還有劉禹錫在《浪淘沙》裡所提之「九曲黃河萬里沙，浪淘風簸自天涯」等等，不僅都提到黃河，還賦予黃河一種僅屬於它的特殊韻味。

只是就像長江般，像這等世上有名的長河在源頭的出處上肯定都會有爭議，在此文開頭所述的黃河源頭及出海位置被確認前，黃河也是歷經了很久的源頭不明又或是被誤認，直到現在其實也還有一點點小小的爭議。

但不管如何，黃河流域是中國歷史及文化的搖籃此點絕對是不容置疑的，地位與長江並列的它，並未被歷史的洪流淹沒也未被人遺忘它自古以來豐厚顯赫的資歷。

或許對於見證了許許多多大小場面的黃河來說，十年二十年三十年都只是滄海一粟微不足道，但對於仰賴它看著它然後從小自長大成人的人們來說，提到黃河或許不會有什麼特殊的感覺，可對於它獨特的氣勢及名號，一定會第一時間浮上腦海，不會把它當成一位陌生人。

動靜皆宜——墾丁

可能有些人不知道，墾丁國家公園是台灣在戰後時期第一個成立的國家公園，成立年分為一九八二年，範圍包括屏東縣、恆春鎮、滿洲鄉、車城鄉部分陸域及周邊海域，以「墾丁里」之名命名之。

這個位於台灣最南端的國家公園三面環海，東面為太平洋，西面有台灣海峽，南面是巴士海峽，在地理上屬於熱帶性氣候區，終年平均溫度約二十三度，夏季長，冬季即便到來也不明顯，雨季集中在五月至十月，而每年十月至翌年三月則因為東北季風盛行而有「落山風」。

從地形及地質景觀而言，墾丁國家公園擁有許多的特殊地形景觀，如砂灘海岸、裙狀珊瑚礁、岩石海岸、石灰岩台地、孤立山峰、崩崖景觀、河口景觀、河流及湖泊景觀、山間盆地景觀等等，可說是種類豐富不可多得。

不過撇除上述這些二，很多人來到墾丁主要的目的就是觀光遊玩，不管是動態還是靜態，墾丁都能不負所望不讓來客失望。

就拿靜態來說，如龍鑾潭、貓鼻頭、龍坑自然生態保護區、白沙灣、風吹沙、龍磐

公園、佳樂水、鵝鑾鼻燈塔等等，都是來此的遊客會選擇到訪的區域，其中要特別提到的是「龍坑自然生態保護區」。

此生態保護區生態特殊，海岸植物種類繁多複雜，有許多非常少見的濱海植物，全台灣基本上除了蘭嶼之外就僅有此地才看的見，但可惜的是因為二○○一年的貨輪油汙事件導致此區整個珊瑚礁生態被原油破壞，雖然後來做了許多措施來拯救及挽回，但目前仍是無法使珊瑚群順利復育，令人感到非常惋惜。

至於動態方面，水上活動肯定是墾丁會受歡迎的動態活動，不管是搭乘水上摩托車、香蕉船、拖曳傘或是直接下海浮潛、衝浪等等，總是有很多人躍躍欲試。

墾丁這個地方在台灣是一個特殊的存在，也幾乎算是被人們劃分為度假勝地，很多時候在感覺到夏季的炎熱時就會想到墾丁，想到此投入大海的懷抱，把自己丟入一個完全不一樣的氛圍裡，藉此拋去所有憂愁及煩惱。

白天可以放肆追著浪放縱瘋狂，夜晚可以吹著風沉澱自己，那種會讓人覺得是在另一個國度另一個島嶼的感受，正是墾丁獨有的魅力，也是它在人們心中地位歷久不衰的原因。

〈歸嵩山作〉賞析

〈歸嵩山作〉唐・王維

清川帶長薄，車馬去閒閒。流水如有意，暮禽相與還。

荒城臨古渡，落日滿秋山。迢遞嵩高下，歸來且閉關。

詩意：清澈的穿水環繞一片草木，駕車馬徐徐而去從容悠閒。流水好像對我充滿了情意，傍晚的鳥兒隨我一同回還。荒涼的城池靠著古老渡門，落日的餘暉灑滿金色秋山。在遙遠又高峻的嵩山腳下，閉上門謝絕世俗度過晚年。

這首詩是王維從長安（今陝西省西安市）回嵩山時所作，特別之處在於此時的他已辭官歸隱，算是一首在歸途中因為眼前美景尤感而發的詩作。

而我們都知道，古代詩人作詩很多時候看似在描寫美景，但實質卻是藉著景色抒發自己當時的心境，這首詩的作者王維也不例外。

首兩句點出的是雖然要退下舞台，但馬車平穩的前進代表作者的內心並無一絲慌亂

而是相當從容，甚至可說是非常安定閒適。

而接下來四句則是描寫著映入作者眼簾的景色，但看似如此實際上當然沒有如此簡單，在前兩句「流水如有意，暮禽相與還」中隱喻的是作者此時即將歸隱山林的閒適還有自己決定歸隱的堅定態度且慢慢帶出自己是因為對政治感到厭倦才會選擇辭官歸隱，不再被官位約束，運用了「景中有情，言外有意」的技巧。

至於「荒城臨古渡，落日滿秋山」這兩句雖然僅有十個字，卻描寫了四種景物，有荒城、古渡、落日、秋山，既有時間又有地點，甚至還帶了季節，僅短短十個字卻讓讀者彷彿眼前出現了畫面。

古老的渡口與荒涼的城池相互依靠著，鄰近傍晚時分落日的餘暉毫不客氣灑滿了帶著蕭瑟感的秋季山峰，這十個字除了讓我們有了對景色的想像空間外，其實也代表著作者在越靠近嵩山時越發多愁善感，那夕陽下的蕭瑟山景正好是代表他此時此刻的心情。

最後兩句「迢遞嵩高下，歸來且閉關」不僅對嵩山的山勢作了描寫，也算是交代了他歸隱的地點，但其實重點是最後一句，那就是作者下定決心想要與世隔絕，而在中間幾句開始起伏的心情在這時又趨於平靜下來。

說到底王維在這個時期對很多事已經沒有任何期待，他的心境雖然在詩中看得出仍是有起伏，但最後他還是選擇讓自己沉澱並冷靜下來，這樣的情況其實有些人可能也是

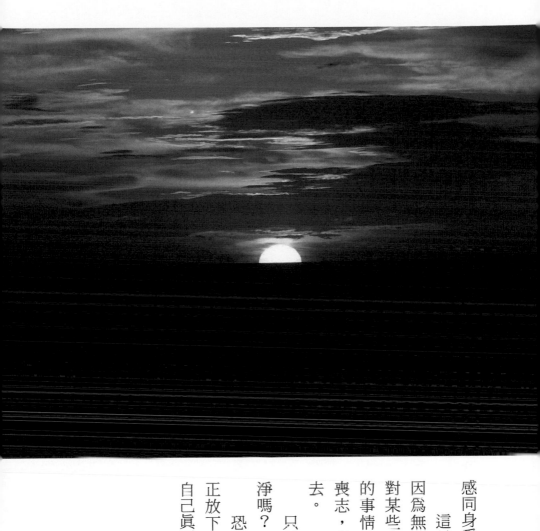

感同身受。

這是一種無力感，因為無力感改變，因為對某些本來自己很堅持的事情被人破壞殆盡而喪志，所以決定轉身離去。

只是真會眼不見為淨嗎？

恐怕還是要讓心真正放下，才能找回屬於自己真正的寧靜。

中國湖泊之首——青海湖

身為中國湖泊之首，位於青藏高原東北部的青海湖是中國最大的內陸湖，由祁連山脈的大通山、日月山及青海南山之間的斷層陷落形成。

青海湖在藏語的名稱為「措溫布」，意思就是青色的海，且在二〇一二年七月三十日在青海省氣象科學研究所的監測研究顯示，此湖的面積持續八年都在增大中，想來這湖泊之首的名諱，青海湖是不打算讓予它湖了。

位於高原上的青海湖是典型的高原大陸性氣候，光照充足日照也相當強烈，冬天寒冷夏天涼爽，暖季非常短暫而冬季則相當漫長，且春季大風及沙暴次數繁多，雨量極少，乾濕季相當分明。

除此之外，青海湖的南北兩岸曾經是絲綢之路青海道和唐蕃古道的必經之地，為此地增添了幾分歷史古國氛圍感。

而提到歷史，就不能不提到在一千多年前唐蕃聯姻，在歷史上赫赫有名的文成公主遠嫁吐蕃王松贊干布這件事，雖然此事為真，但後續有個傳說倒是僅供參考，那就是傳說青海湖乃是文成公主出嫁途中，因為思念家鄉所以拿出唐皇賜給她那柄能夠照出家鄉

景象的日月寶鏡，看了鏡中景象後文成公主一時潸然淚下，但隨即她想起自己的使命，便牙一咬把寶鏡扔了出去，沒想到寶鏡落地發出金光，青海湖就此誕生。

當然這是一個相當神話化的說法，而另一個神話化的說法就是傳說青海湖是最大的瑤池，所以每年農曆六月王母娘娘會在此設蟠桃盛會宴請各路神仙，而有趣的是，雖然是神話是傳說，但青海湖二郎劍景區內設有王母娘娘的雕像，除了呼應此神話故事外，也提供心中有宗教信仰的遊客瞻仰王母娘娘莊嚴的容貌。

但不管如何，就算沒有這些神話故事及不可考的說法，青海湖仍然是一個值得前往的地方，不管是它特殊的地理位置或是特殊的地位還是它特有的高原湖泊生態系統，絕對是和在平地的湖泊相當不同，這也是它吸引人們前往拜訪的原因。

尤其是在青海湖畔就著藍天白雲及不遠處人們放牧的牲畜牛隻等，這引人入勝的場景就足夠令人駐足許久，鼻間呼吸著與平地不同較稀薄的空氣，皮膚感受著那平時感受不到的氛圍，彷彿被青海湖環抱在懷中輕輕拍打的感受，是來到此地才能感受到的舒適，也是青海湖的專屬魅力。

匡廬奇秀甲天下──廬山

以雄、奇、險、秀聞名於世的「廬山」有著「匡廬奇秀甲天下」的稱號。

在一九八二年廬山被中國政府頒布為首批國家級風景區，之後又陸續得到了「世界文化遺產」、「中華十大名山」等稱號，近年則是已被列為中國國家5A級景區。

能得到這些稱號，廬山自然有它獨到之處，自古以來，廬山被命名的山峰就有一百七十一座，山峰峰間散布崗嶺二十六座、壑谷二十條、岩洞十六個、怪石二十二處等，而值得一提的是廬山上急流與瀑布眾多，單瀑布就有二十二處，溪澗也有十八條，還有湖潭十四處，其中「三疊泉瀑布」因為落差高達一百五十五米最為聞名。

而既然提到了「三疊泉瀑布」，那就不得不提一下它的威武之處，畢竟它有著「廬山第一奇觀」的稱號，不介紹它出場豈不可惜？

三疊泉瀑布是由大月山、五老峰的兩方之水匯合，從大月山流出再經過五老峰背，接著由北崖懸口注入大盤石上，再飛瀉到二級大盤石，接著噴灑至三級磐石，至此形成三疊，故名三疊泉瀑布。

但廬山之妙可探之處不僅於此，除了自然環境外，廬山還集教育名山、文化名山、

宗教名山、政治名山於一身，從司馬遷到陶淵明、李白、白居易、蘇軾、王安石、陸游、朱熹、胡適等等，粗略估計約有一千五百餘位文壇雅士親臨過廬山，留下四千餘首詩詞歌賦供後人賞析。

尤其是在南宋淳熙七年，朱熹在此開創了中國講學式教育的先河，他以儒家傳統的政治倫理思想為支柱，建立了龐大的理學體系，自此理學就成為中國封建社會的主體思想，更因此影響中國七百年的歷史進程。

目前可知的是，在歷史上最早關於廬山名稱的文字記載出現在《尚書·禹貢》中的「岷山之陽，至於衡山。過九江，至於敷淺原」，這其中的「敷淺原」就是廬山的別名，而廬山最早以「廬山」二字被正式記載則是在司馬遷的史記。

所謂「不識廬山眞面目，只緣身在此山中」，說的正是廬山之奇之妙，絕不是隨意處於一處就能全盤了解，而是得親自一一去探訪那雄奇險秀的各處，才能了解為何廬山有著「匡廬奇秀甲天下」的稱號，也才能理解為何有那麼多文人雅士不辭辛苦非得來廬山一遊，因為它的神祕的面貌，就是它吸引人的主因。

〈西嶽雲台歌送丹丘子〉賞析

〈西嶽雲台歌送丹丘子〉唐・李白

西嶽崢嶸何壯哉！黃河如絲天際來。

黃河萬里觸山動，盤渦轂轉秦地雷。

榮光休氣紛五彩，千年一清聖人在。

巨靈咆哮擘兩山，洪波噴箭射東海。

三峰卻立如欲摧，翠崖丹谷高掌開。

白帝金精連元氣，石作蓮花雲作臺。

雲臺閣道連窈冥，中有不死丹丘生。

明星玉女備灑掃，麻姑搔背指爪輕。

我皇手把天地戶，丹丘談天與天語。

玉漿倘惠故人飲，騎二茅龍上天飛。

詩意：華山是何等的壯闊高峻呀！

遠望黃河如細絲一般，彎曲迂迴的從天邊蜿蜒而來。而後又奔騰萬里，水勢洶湧浩大，以傲人的氣勢一路前進。

那飛轉的漩渦就像滾滾車輪，水聲轟響彷若秦地焦雷。在陽光照射下水霧翻騰，竟是一片瑞氣祥和，五彩繽紛。

你千年一清，必有聖人出世。

你巨靈一般，咆哮而進，擘山開路，一路往前。

巨大的波瀾噴流激射，一路以兇猛之姿進入東海。

華山的三座險峰不得不聳立，險危的態勢如欲摧折。

翠崖壁立，丹谷染赤，猶如河神開山闢路留下的掌跡。

白帝的神力造就了華山的奇峰異景。

頑石鑄就蓮花峰，開放漁雲霧飄渺的雲臺，而那通往雲臺的棧道，一直伸向神祕莫測的幽冥之處，那裡就住著長生不老的丹丘生。

明星玉女潑灑玉液，每日在天微亮時就開始打掃，而那麻姑仙子的手與鳥爪相似，給人搔背抓癢最是剛好。

西王母把持著天地的門戶，丹丘面對蒼天，放聲談論著天地萬物。

他出入於九重天闕，華山爲此增添了不少光輝，東到蓬萊仙島求仙藥，飄然西歸回到華山。

甘美的瓊漿玉液，如果惠賜於我這樣的好友暢飲，我們就可以騎著兩隻毛狗騰化爲龍，飛上華山而成爲仙。」

很明顯的，這是一首令人有無限想像的詩作，雖然主旨是在描寫黃河的奔騰之勢與華山的峻秀之美，但是把神話故事應用在其中，讓詩作增添了許多不一樣的色彩。

不得不說詩仙就是詩仙，將山與水與神話融合的這般引人入勝，讓人不禁猜想，這首佳作是否跟詩仙因爲要送別好友遊仙丹丘子至華山仙遊，心中不捨所以靈思泉湧，才塑造出如此絕妙的詩界，讓後人一閱便猶如「黃河奔流在眼前，壯麗華山在不遠，仙人高站花臺處，瓊漿玉液敬上天」，著實一幅好景象。

水景之王——九寨溝

「九寨溝」位於四川省西北岷山山脈南段的阿壩藏族羌族自治州九寨溝縣漳扎鎮境內，是中國第一個以保護自然風景爲主要目的的自然保護區。

此地得名來自於區內九個藏族寨子，分別是樹正寨、則查窪寨、黑角寨、荷葉寨、磐亞寨、亞拉寨、尖盤寨、熱西寨、郭都寨，這九寨又和稱「和藥九寨」，九個寨的藏民在此落地生根，故稱九寨溝。

不過在一九七五年之前，九寨溝其實罕爲人知，它就像一個世外高人隱身在川西高原的山野中，在此生活的藏民也幾乎不與外界互動，過著自給自足的農牧生活，直到一九七五年一個中國國家農林漁業部的工作小組來到此地進行考察，才發現九寨溝不僅有許多珍貴的動植物資源，更是一處人間仙境，後來同年在中國著名學者吳中倫教授更爲仔細地考察下，吳中倫教授激動地發現九寨溝此地若不好好保護維護，將是很多方面的一大損失，至此之後九寨溝的珍貴與獨特慢慢廣爲人知。

九寨溝的獨特在於，在這個自然保護區內有一百零八個高山湖泊，而一條溝有數量如此繁多的湖泊實屬罕見，在全中國甚至說全世界也找不到第二條，而且九寨溝還有許

多天池、大型瀑布及珍貴的動植物資源，這樣的條件說九寨溝是一個奇地也不足為奇。

而說到九寨溝，就不能不提到這邊的水，因為九寨溝可說是一個以水為基礎構築而成的世界，也是人們口中的瀑布王國，這裡有著瀑布寬度居中國全國之冠的諾日朗瀑布，此瀑布在高高的岩石上急洩而下，氣勢磅礡姿態壯闊，欣賞的同時似乎能從此瀑布傲人的氣勢中，讓心靈得到洗滌。

但這樣型態的水並不是九寨溝一眾水精靈的全貌，就像人有百百種般，這裡的水精靈們也是姿態各有千秋，有聲勢浩大的瀑布，自然也有秀美又晶瑩剔透的湖泊，對比之大讓人驚嘆，也顯示出九寨溝豐富的自然資源絕對不輸其他區域。

在這個動植物資源豐富之地，除學術研究價值及生態研究價值很高之外，旅遊價值高漲也是意料中之事，在這個擁有高山湖泊群、眾多瀑布、彩林、雪峰、藍冰和藏族風情這「九寨溝六絕」之地，在這個宛如「童話世界」、在這個號稱「水景之王」之地，就算不用特地做什麼，也自然而然會吸引人們到訪，睹此地的風華絕代。

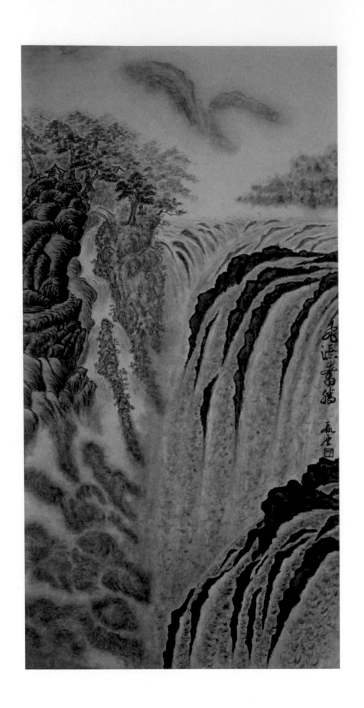

〈登樂遊原〉賞析

〈登樂遊原〉唐・李商隱

向晚意不適，驅車登古原。

夕陽無限好，只是近黃昏。

詩意：

鄰近傍晚時分心情不佳，於是驅車來到長安城東南的樂遊原。

只見金光燦爛，夕陽無限美好，只是這一切美景將轉瞬即逝，不久後美好時光將會結束，夜幕會取代這一切。

根據考據，樂遊原是唐代遊覽勝地，直至中晚唐時，樂遊原仍然是京城人遊憩的好去處。

同時樂遊原也因為地理位置頗高所以文人墨客也常來此寫文作詩抒發心中情懷，這也使得光是樂遊原此地，唐代詩人們便留下了近百首的好詩絕句，本詩的作者李商隱便

是其中之一。

李商隱所處的時代是晚唐，這時的唐朝國運將盡，所以即便心懷遠大抱負，但是李商隱可說是無處施展所以在這方面他一直都是挺鬱悶的，尤其是在他因故陷入牛李黨爭之後，情況更加惡化，而這首〈登樂遊原〉便是他心情的真實寫照。

不過即便如此，李商隱在詩壇上的地位仍不容小覷，是晚唐詩壇重要的詩人，和杜牧齊名地他被世人稱為「小李杜」。

李商隱的寫作風格偏向現實與感想交融，他會抒寫社會紛亂的情況與自己的感慨，也會將自己失意的心情藉由詩表達出來，尤其擅長七言律詩及絕句，也擅長使用典故，構思精細且富於想像，他的作品也被稱為「唐詩中的朦朧詩」，而這首〈登樂遊原〉則是李商隱知名的作品之一。

在「向晚意不適，驅車登古原」這兩句中可以了解當時的李商隱因為內心不適所以決定出去走走，而他選擇的地方是「樂遊原」，後兩句「夕陽無限好，只是近黃昏。」又讓人感覺到就算來到了視野開闊之地，他仍是無法放下心中的鬱悶，在被夕陽吸引一瞬之後，卻又因為夕陽即將消失而心情一沉，感覺美好總是一瞬而過，黑夜很快就會降臨。

在此詩，有些二人說李商隱這裡所言之「夕陽」基本上指的並不是眼前的夕陽而是當

時的晚唐朝廷，而「近黃昏」則是點出在藩鎮割據嚴重已經算逐漸沒落的晚唐，其實離終結已經不遠。

不過也有人以李商隱的個人角度出發來看待這首詩，認為此詩的「夕陽」二字其實是李商隱給自己的代名詞，至於「近黃昏」則是他認為自己一直被困在牛李黨爭之中，生命就在這些事中慢慢消磨掉了，感慨自己浪費了太多時間。

說來如果以這個角度來看，那麼李商隱心裡應有許多不甘心及對剩餘生命的眷戀。

這首看似僅是因為心情不好而出遊，然後看到夕陽發出感嘆的詩作之所以會知名，相信不只是因為這是首絕佳詩作，而是因為詩中那種感受不管放在哪個時代，都會找到有共鳴的人，心有戚戚焉矣。

青龍瀑布

「青龍瀑布」位於南投縣竹山鎮大鞍里境內，屬於濁水溪水系，瀑布標高約一千六百二十五公尺至一千四百四十五公尺，是杉林溪十景之一。

來到杉林溪森林生態渡假園區要前往青龍瀑布不難，步道入口就位於旅客服務中心對面的安和橋，這條前往青龍瀑布的「青龍步道」雖然名列杉林溪難度最高挑戰級步道，但千萬不要看到「難度最高」就打退堂鼓。

這條步道其實並不長，從入口到青龍瀑布的飛瀑台來說才三點六公里左右，而且落差只有一百公尺，大約一小時就可以走完，其實不難挑戰，所以還是鼓起勇氣走上一遭吧，如此一來才能遇見美好。

有「中部最美瀑布」之稱的青龍瀑布，是由一百二十六公尺的斷崖峭壁傾瀉而下，尤其在雨後氣勢宏大猶如一條水龍現世，而在旱季時又是涓涓細流垂掛在山壁，差異雖大卻各有韻味，更別提如是在雲霧籠罩時一片迷濛的青龍瀑布，更讓人有種身處仙境的感覺。

而有趣的是，在前往青龍瀑布的路上有個能量屋，這間不人的小屋其實在921大地

震之前是洗手間，因地震地層滑動使得房屋傾斜，導致現在走進屋內會有明顯的失衡及傾斜感，有種站不住站不穩的感覺，有些人甚至會感到頭暈，也算是震後的一種意外遺跡。

而如果來訪青龍瀑布不急著走的話，記得到附近的「人面巨石」拜訪一下，這樣的行程安排是很多人來杉林溪若有打算拜訪青龍瀑布會安排的環節，而人面巨石說實話在現場觀看會遠比照片上觀看更震撼更巨大，也會讓人更感嘆大自然的鬼斧神工之神，果真是渺小的人類之力所不能及。

但可能知道的人會想起，這個人面巨石其實有個傳說，說是面貌相當神似已經殉職的救難領隊林俊升，這類比較玄幻的說法只能說信者信，不信者就不信。

但不管信不信都無妨，每個人追求美景沉浸於大自然中被芬多精洗滌的需求一直都是存在的，而如果有機會來到青龍瀑布，不管是在旱季還是雨季，應該都能感受到屬於青龍瀑布給予的療癒能力。

尤其站在瀑布前，用雙眼去看它的美，用雙眼去聆聽它以水演奏的樂曲，相信不管再糟的心情都會在這樣的情景下被徹底淨化，讓自己煥然一新，畢竟大自然擁有太多無法解釋的力量，只要心存感激與善意，就能感覺到大自然給予的力量。

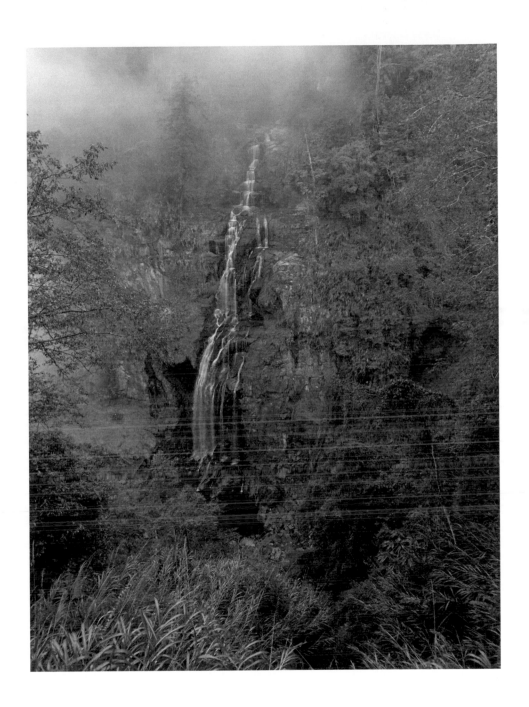

奇峰秀水之張家界

「奇峰三千，秀水八百」這八個字說的不是他處，正是有名旅遊勝地「張家界」。

張家界地處武陵山脈腹地，地形以山地爲主，其中武陵源砂岩峰林地貌景觀極爲罕見，所以在一九九二年十二月被聯合國教科文組織列入世界自然遺產。

說來張家界之名的由來，乃是因爲漢代名臣張良在此地隱居而得名，而很有趣的是，張家界原本隸屬於「大庸市」，但是因爲大庸此名與境內中國第一個國家森林公園，也就是「張家界國家森林公園」相比根本是罕爲人知，所以在一九九四年大庸市更名爲張家界市。

根據了解，張家界市的地層相當複雜多樣化，主要有山地、岩溶、丘陵、崗地以及平原等，其中山地面積就占總面積約76%，而在此市域另一個特別之處是因爲地殼上升導致溪流向下切割作用加大，所以河谷在此作用下形成隘谷、峽谷等，兩壁陡峭灘多水急這樣的景象就是張家界市澧水源頭、漊水上遊及茅巖河段可見的景象。

當然，提到張家界就不能不提一下來此拍攝的電影「阿凡達」，雖說電影加入特效，但我們還是可以在電影中窺得一二屬於張家界的美與絕，才會受到名導青睞，拍出

讓人讚嘆的鉅片。

基本上張家界景區分為四大區域，一是「張家界國家森林公園」，二是「楊家界自然保護區」，三是「天子山自然保護區」，四是「索溪峪白然保護區」，這四大景區也被統稱為武陵源風景名勝區。

在此境內，動植物的種類相當豐富多元，尤其被列為國家級保護層級的植物就有約五十六種，動物也有約四十種，有娃娃魚、雲豹、靈貓等等，更增添了此地的絕對地位。

說來張家界令人嚮往前去又流連不返的最大原因，肯定是因為此地的景觀極為罕見，那如入仙境的氛圍正是此地讓人非得前來一觀的最大原因，尤其美景展現在眼前的那一刻，恐怕除了感嘆之外，沒有其他形容詞可以形容這時的感受。

這樣如此仙氣又帶著神祕的區域，那直聳彷若要衝破雲霄直而上的岩石群，更是讓此地的可看性帶入另一個境界，也難怪有些人認為此生不走一趟張家界，那此生或許是白活了一回。

當然，或許這樣的說法誇張了些，但也由此可見張家界給人的印象除了是旅遊勝地之外，還有著與眾不同的地位，才會如此引人入勝令人嚮往。

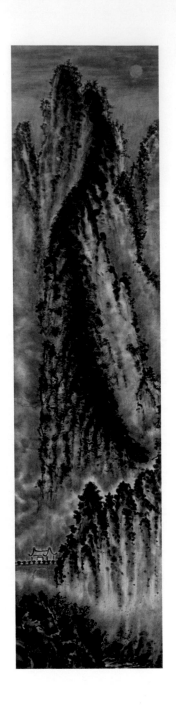

〈鄉思〉賞析

〈鄉思〉宋・李覯

人言落日是天涯，望極天涯不見家。

已恨碧山相阻隔，碧山還被暮雲遮。

詩意：人家說落日的地方是天涯，我能看見日落的地方卻看不見我的家。我已怨恨層層群山把我和我的家分隔，可層層的群山還是被無盡的雲朵所遮蓋。

在眾多古詩中，有許多是因為思念而落筆，思人、思情、思鄉等等，而李覯這首作品就是在表達他的思鄉之情，藉由黃昏時的落日來開頭，遠望的目光在說明作者思鄉的情緒已無法克制，一眼萬年似乎想將天涯看穿，看是否能夠藉此就一步萬里回到家鄉。

當然我們都知道這是不可能的，所以思念會在歲月催化下更加劇烈，尤其古代不如今時什麼都便利，想去哪裡幾乎都可以很快到達，所以很多人一出遠門如果遇上什麼事真真走不開走不掉，那麼或許跟家人就是一輩子不再相見。

這是古代的一種遊子悲歌，而思鄉也是幾乎每個遊子都會經歷過的情懷，而這股思念到最後會成爲相見後的淚珠還是遺憾無法再見的淚水，在那個時代沒有人可以預料到。

在落日黃昏的時刻，遠在異鄉的遊子因落日餘暉那牽動人情緒的色彩而觸景傷情著實在有所難免，畢竟鄉愁是遊子的專屬權利，不該被任何人剝奪。

這首〈鄉思〉的一二句是從遠處開始著墨，讓人聯想到「落日處是天涯」這句話，而讓人替作者感到感嘆的是，他都看到天涯了卻看不見自己的故鄉，讓人不勝唏噓，也藉此知道作者的家鄉著實非常遙遠。

至於三四句描寫的就是近處了，是作者凝視碧山的感想，尤其是第三句補充說明了無法見到家鄉的理由，然後又偷天換日把剛剛的遠感轉換成近感，闡述自己的故鄉不只遙遠，而且還有碧山阻隔。

不過不管是哪句，都是作者對無法歸鄉的感嘆，讓人讀了有一種這些詩情畫意其實就是「他在抱怨不能回家」的感覺。

但這就是詩人絕妙之處，當然也不只是李覯如此，古代詩人本就喜歡藉作品抒發自己內心的感受，但他們厲害就厲害在就算是訴說同一件事，也會因爲表達方式或用詞不同而讓人有種熟悉又陌生的感覺。

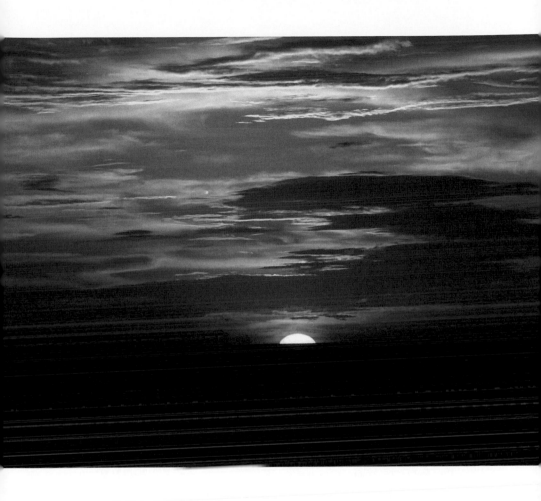

就如李覯這個
作品是屬於層層推進
的寫法，一層又一層
不斷往前推，把感情
跟愁緒推至極致，當
然李覯也不是唯一這
麼做的，但不得不說
〈鄉思〉這個作品非
常動人，倘若本身真
是遊子，那思鄉的情
緒肯定會在讀後傾巢
而出，甚至一發不可
收拾，巴不得自己能
立刻回家，感受家帶
給自己的溫暖。

〈醉花陰・薄霧濃雲愁永晝〉賞析

〈醉花陰・薄霧濃雲愁永晝〉宋・李清照

薄霧濃雲愁永晝，瑞腦銷金獸。佳節又重陽，玉枕紗廚，半夜涼初透。

東籬把酒黃昏後，有暗香盈袖。莫道不銷魂，簾捲西風，人比黃花瘦。

詩意：薄霧瀰漫，雲層濃密，日子過得愁煩，龍涎香在金獸香爐中裊裊。又到了重陽佳節，臥在玉枕紗帳中，半夜的涼氣缸將全身浸透。

在東籬邊飲酒直到黃昏以後，淡淡的黃菊清香溢滿雙袖。莫要說清秋不讓人傷神，西風捲起珠簾，簾內的人兒比那黃花更加消瘦。

根據《琅嬛記》記載，李清照將這首詞寫好之後，寄給了遠遊在外的丈夫趙明誠，而趙明誠在讀了這首詞之後驚為天人，心想著一定要勝過自己的妻子。於是他廢寢忘食，花了三天時間，寫了五十多首詞，而且故意將妻子的詞加在中間，然後拿給自己的好友陸德夫看，誰知道陸德夫看了好幾遍之後對趙明誠說：「這裡

舞毫山水 | 118

面只有三句寫得最好」，趙明誠趕忙問哪三句，陸德夫便回答說是「莫道不銷魂，簾捲西風，人比黃花瘦」，而這三句正是李清照所寫。

說來這首詞是李清照婚後所做，詞中所抒發的情感述說的是重陽佳節思念丈夫的心情。

據了解這時的李清照剛與丈夫成親不久就相隔兩地，本該還是耳鬢廝磨的時刻卻不得所願，也難怪獨守空閨的她感到日長難捱，。

雖說文中從頭到尾都沒有很直接說自己非常思念丈夫，但是字裡行間訴說的都是離愁，這是一種相當高明的手法，而且用字遣詞讓人相當有畫面。

特別的是這個作品描寫的時間點在重陽節，而喝酒賞菊本是古代重陽佳節的一個主要的節目，但因為思愁所以李清照並沒有邀他人把酒言歡，而是在屋裡悶坐了一天，直到傍晚才勉強打起精神，但幾杯黃酒下肚並沒有讓李清照心情轉好，反而是觸景傷情。

心中的思念無法排解，所以才寫下這首詞，抒發自己當下的情感，這是文人慣用的抒發方式，所謂詩情畫意正是如此。

全文明白如話，沒有難懂之處，表達的感情十分細膩且引人入勝，而這正是李清照的作品的一個重要特點，也能說是女性文人所擁有的一個特色。

薄霧濃雲愁永晝　瑞腦銷金獸　佳節又
重陽　玉枕紗廚　半夜涼初透　東籬把酒黃昏
後　有暗香盈袖　莫道不銷魂　簾卷西風　人
比黃花瘦

宋代李清照醉花陰

壬寅荷月慈雲書

擁有天池的長白山

可能很多人對長白山的最大印象就是長白山上有天池，而且長白山的人參很出名，而且品質特別好，順帶再替長白山添加一些神化的說法。

然而實際上的長白山是一座休眠的活火山，擁有相當寬闊的火山口，在清朝時曾經多次噴發，而出名的天池其實是位在兩國的邊界上，在中國境內分屬於吉林省白山市撫松縣與延邊朝鮮族自治區安圖縣。

長白山最高峰是在朝鮮境內的將軍峰，海拔有兩千七百四十九米，如若不提朝鮮，在中國境內的最高峰則是白雲峰，海拔有兩千六百九十一米，是中國東北的最高峰。

而提到長白山就不能不提到它一長串的紀錄，首先長白山植被垂直景觀及火山地貌是首批進入「中國國家自然遺產」、「國家自然與文化雙遺產預備名錄」的地區，而在二〇一〇年曾先後被確定為首批「國家級自然保護區」、「首批國家5A級旅遊景區」、「聯合國『人與生物圈』自然保留地」和「國際A級保護區」。

但這還沒完，長白山及天池、瀑布、雪雕、林海等等，也曾入選過吉尼斯世界之最的紀錄，如中國十大名山、中國五大湖泊、中國十大森林等，在生態、生物、地質及歷

史方面都有相當突出的價值。

長白山也是滿族發祥地，歷史上對長白山在不同時代都有不同的稱謂，在春秋戰國時期稱為「不鹹山」就出自滿族先世，非常合乎滿族及其先世居住在此的歷史背景和長白山的獨有特徵。

至於名字幾乎跟長白山長期綑綁在一起的天池，就是火山噴發後自然形成的火山口湖，很多人都說它像一顆明亮的珍珠，落在壯麗的長白山主峰的群峰之中，而在二〇〇〇年獲得「海拔最高火山湖稱號」的它，也成為可以滿足遊客「雙足踏兩國，跨國一步遊」的願望，且站在懸雪崖上還可以看到七峰十六景，有種相當值回票價的感覺，另外在此觀日出也是很多人的愛好之一，因為在長白山上看日出據說有種相當特殊的感受及韻味。

長白山的特別，當然不僅此於此，更多的不同與特殊，仍需要親身前往一探才能真真切切感受長白山那身為東北第一山的威名。

或許在冬季白雪靄靄的時分我們真的會發現，眼前這雪白一片是種幻境，而長期處於真實世界感到身心俱疲的我們就著白雪走入幻境中，藉此得到救贖與回歸現實後繼續打拼的動力。

輕井澤楓之美

秋天是賞楓的好季節，而賞楓這件事在近十年來也變成一件相當熱門的事，倘若不是近幾年疫情搗亂，相信楓葉之美應當每年都會被許多人所看見才是。

而提到賞楓很多人大抵第一時間會想到日本輕井澤，說來這個地方確實是賞楓的好去處，而且還不止一處，且輕井澤隸屬日本度假勝地，除了賞楓之外順道在此地住上一兩晚也是很不錯的選擇。

在賞楓勝地來說，首先要提到的是「白絲瀑布」，這個瀑布本身就很美也相當受歡迎，高達三公尺寬達七十公分是少見的地下湧泉瀑布，因為往下傾流的水流細長如絲，所以得名「白絲」。

在冬季時此地雪白一片甚是美麗，而在秋季瀑布周圍的樹木一同轉為橙紅色或黃金色時，與瀑布水流相互襯托之下，堪稱詩情畫意的最佳代名詞。

而除了白絲瀑布之外，在輕井澤與白絲瀑布一樣受歡迎的賞楓地便是「雲場池」。

雲場池幾乎是所有到訪輕井澤的人都會拜訪的地點，尤其是到秋季池子周邊的楓樹及落葉轉為鮮艷之色時，倒映在池上的倒影與實體相呼應之景色堪稱絕美，受到許多人

的喜愛，而且在池子周邊還有一條步道可供訪客一邊散步，一邊近距離賞楓，著實是一場視覺饗宴。

第三處要提到的是「舊碓冰峠見晴台」，這個地方跟前兩者較不一樣，本身「峠」這個字在日文漢字中代表「山頂」的意思，而這個「舊碓冰峠見晴台」說穿了其實就是一處位在海拔一千兩百公尺山上的展望台。

在此處遊客可以很輕易從上向下眺望整座山，而仕秋季整座山頭如詩如畫，用令人目眩神迷嘆為觀止這樣的形容詞來形容也相當貼切。

除此之外在距離舊碓冰峠見晴台約二十分鐘車程，也是日本重要文化財產之一的「碓冰第三橋梁」也是一個賞楓景點，帶著西洋味的橋樑與紅艷的楓葉相輔相成，給人一種中西合併卻又融合得很完美的感覺。

說來輕井澤還真是個賞楓的好去處，環境好、景色美、住宿方便，而且畢竟此地是度假勝地，對遊客來說此地很多地方都很友善，基本上不會有什麼不便，唯一要擔心的可能是自己預留在這裡的時間夠不夠。

不過老實說如果決定要來輕井澤度假，那就多留點時間給此地吧，相信絕對不會讓人失望，因為此地絕對有它獨到之處。

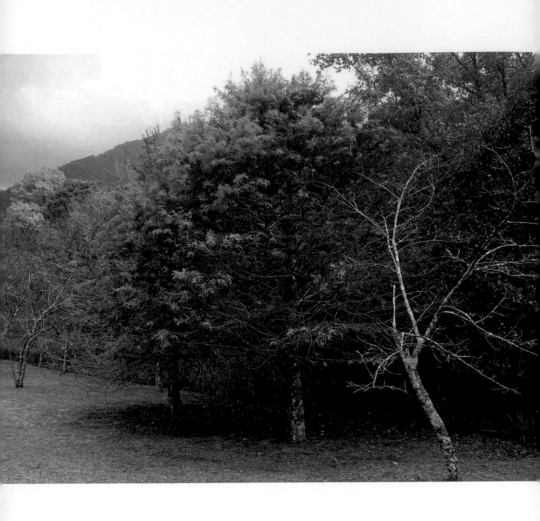

雲南麗江──玉龍雪山

位於雲南省麗江市玉龍納西族自治縣的「玉龍雪山」，因為山腰雲霧繚繞，遠遠望去像一條銀白色的巨龍而得名。

此山被納西族奉為神山，也是納西族的聚居地，在納西族人口中，玉龍雪山被他們稱為「歐魯」，意思就是銀色的山岩，可見玉龍雪山的外觀給人的印象有多神聖及強烈。

目前玉龍雪山和麗江古城、虎跳峽、寧蒗瀘沽湖被組織成「雲南麗江玉龍雪山風景名勝區」，是第二批被列入中國國家級風景名勝區的區域，也是中國國家5A級景區之一。

而既然此篇重點是玉龍雪山，那就廢話不多說，直接介紹此地一些有名的景點。

首先是「甘海子」，這是玉龍雪山東面一個相當開闊的草甸，每年春季住在附近的藏族、彝族或納西族牧民們都會到此地放牧。

再來是「白水河」，這是因為此河河床及臺地都由白色大理石與石炭石碎塊組成，當泉水從石上流過時便呈現白色，白水河之名因此而來。

第三是「藍月谷」，聽到如此夢幻的名稱就該知曉此地不容小覷，而事實上藍月谷近年來的確以小九寨溝聞名，但可能有人不知道，這藍月谷景區實際上其實就是白水河所在處，會命名藍月谷是因為山谷的形狀如月牙，而那白色的流水在天氣晴朗時會變為美麗的藍色，所以才稱為藍月谷。

最後要提的是「雲杉坪」，此地是玉龍雪山東面一塊草地，而它有個特殊名稱為「情死之地」，是納西族人心中的聖潔之地。

特別的是傳說此地可通往玉龍第三國，謠傳進入玉龍第三國就會有「穿不完的綾羅綢緞，吃不完的鮮果珍品，喝不完的美酒甜奶，用不完的金沙銀團，火紅斑虎當乘騎，銀角花鹿來耕耘，寬耳狐狸做獵犬，花尾錦雞來報曉。」

如此說法真真讓人覺得這就是天堂，但這也只是傳說，真實度究竟如何就留待有心人前去探究了。

綜觀來說，玉龍雪山的獨特之處除了它雪白無瑕如夢似幻的外觀吸引人之外，它被奉為神山的地位及那股神聖不可侵犯的氛圍或許才是它吸引人們前來探訪的主因。

「瑩白似仙境，遠望如銀龍，欲尋龍何在，卻入仙境中」這是玉龍雪山給人的印象，看似溫潤卻強烈，總會在到訪過的人們腦海及心裡留下深刻的印象。

茶亦醉人何必酒 書能香我不須花

范文醉唐山人之妙程緣全偶
出其行走筆飛舞 慕雲書

〈桂林〉賞析

〈桂林〉唐・李商隱

城窄山將壓，江寬地共浮。

東南通絕域，西北有高樓。

神護青楓岸，龍移白石湫。

殊鄉竟何禱，簫鼓不曾休。

詩意：桂林城窄四周的山好像要壓下來了，荔江江面開闊好像浮在地面一般。

東南荔江通向極遠之地，西北聳立著高高的雪觀樓。

青楓兩岸的樹木有神靈在此護祐；而在深邃的白石潭底有巨龍悠游著。

龍船上簫鼓的聲音從不停歇，不知道他們有什麼祈求呢？

對李商隱來說，在創作這首詩時他的處境並不好過，至少在心境上他是憂鬱的，因為這時的他受朝中黨爭拖累被逐出朝廷，這才隨著好友桂管觀察使鄭亞來到桂州任一閒

職，心頭自然萬般不是滋味。

但來到桂林後他卻是深深被桂林山水的秀麗之美所吸引，而且來到此地時他正巧遇上端午節，灕江寬闊但端午節水位漲高，江中的洲子局部被水淹沒就產生詩中所謂「江寬地共浮」的現象。

此處寫的就是作者眼前所見，是景也是他此時此刻對桂林的印象，但也是一種隱喻，表達了作者此時的心境，因為受黨爭牽連的他，覺得自己的情況跟「江寬地共浮」這樣的自然現象極相似。

其實如果從李商隱此人一生來看，其實不難看出為何他到桂林時會有感而發，畢竟他雖才高八斗，但入仕以來幾乎都夾在黨爭中動彈不得，心中的抱負無法徹底施展，一生可說是很不得志，即便做此詩時他尚不知自己未來會是如何，但或許此刻的他隱隱已有種此生可能就是如此的心情，才讓他面對美景雖有感嘆，卻仍是不經意把自己的心境融合進去。

此詩的最後兩句其實是有聲音的，簫鼓說的是扒龍船中的嗩吶及龍船鼓，這是第一種聲音，而第二種聲音則是李商隱發自內心的疑問，那就是他好奇這些日夜用樂器伴奏唱著龍船歌的人，到底想跟上蒼祈求什麼。

這是他內心的疑問，而他也真實描述了出來，且從此詩我們可以得知，李商隱當時

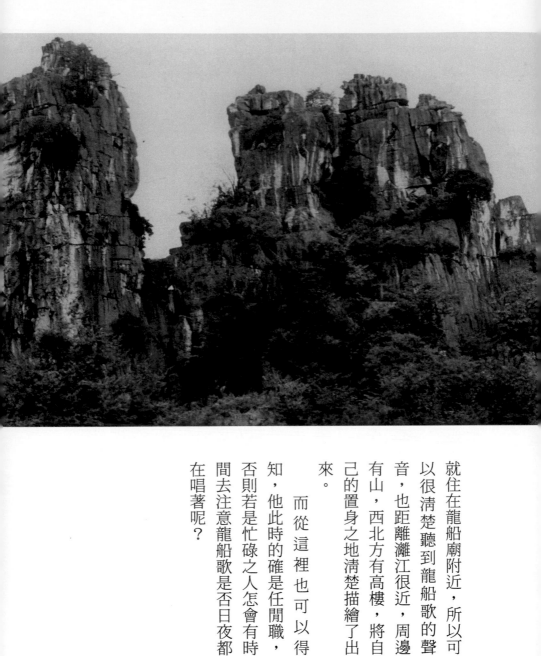

就住在龍船廟附近，所以可以很清楚聽到龍船歌的聲音，也距離灕江很近，周邊有山，西北方有高樓，將自己的置身之地清楚描繪了出來。

　　而從這裡也可以得知，他此時的確是任閒職，否則若是忙碌之人怎會有時間去注意龍船歌是否日夜都在唱著呢？

〈枯樹賦〉賞析

〈枯樹賦〉南北朝‧庾信

殷仲文風流儒雅，海內知名。世異時移，出為東陽太守。常忽忽不樂，顧庭槐而歎曰：「此樹婆娑，生意盡矣！」

至如白鹿貞松，青牛文梓，根柢盤魄，山崖表裡。桂何事而銷亡，桐何為而半死？昔之三河徙植，九畹移根。開花建始之殿，落實睢陽之園。聲含嶰谷，曲抱《雲門》。將雛集鳳，比翼巢鴛。臨風亭而唳鶴，對月峽而吟猴。

乃有拳曲擁腫，盤坳反覆，熊彪顧盼，魚龍起伏。節豎山連，文橫水蹙，匠石驚視，公輸眩目。雕鐫始就，剞劂仍加；平鱗鏟甲，落角催牙；重重碎錦，片片真花；紛披草樹，散亂煙霞。

若夫松子、古度、平仲、君遷，森梢百頃，槎枿千年。秦則大夫受職，漢則將軍坐焉。莫不苔埋菌壓，鳥剝蟲穿。或低垂於霜露，或撼頓於風煙。東海有白木之廟，西河有枯桑之社，北陸以楊葉為關，南陵以梅根作冶。小山則叢桂留人，扶風則長松繫馬。豈獨城臨細柳之上，寒落桃林之下？

若乃山河阻絕，飄零離別。拔本垂淚，傷根瀝血；火入空心，膏流斷節。

橫洞口而欹臥，頓山腰而半折。文斜者百圍冰碎，理正者千尋瓦裂。戴瘦鉼瘤，藏穿抱穴：木魅睒睒，山精妖孽。

況復風雲不感，羈旅無歸，未能采葛，還成食薇。沉淪窮巷，蕪

沒荊扉。既傷搖落，復嗟變衰。《淮南子》云：「木葉落，長年悲。」斯之謂矣。桓大司馬聞而歎曰：「昔年種柳，依依漢南；今看搖落，淒愴江潭。樹猶如此，人何以堪！」

乃歌曰：「建章三月火，黃河萬里槎。若非金谷滿園樹，即是河陽一縣花。」

〈枯樹賦〉是一篇駢賦，通篇駢四儷六，抽黃對白，詞藻絡繹奔會，語言清新流麗，文中雖多次換韻但讀後仍覺琅琅上口。

全賦以人比喻樹，以樹比喻人，借樹木由茂盛至枯絕來比喻自己由年少至年老的感受及生活體驗，而我們也可以從中了解到此時的庾信眼界及思路皆很開闊，把宮廷、山野、水邊、山上、名貴、普通等等的樹都寫到了。

而且不光是如此，就連跟樹有關的典故、以樹命名的地方，也都在文中占有一席之地。

庾信這種善用形象的筆法加上誇張的用詞，這樣鮮明的對比顯然很成功描繪出各種樹木的姿態，由盛到衰都可以在文中窺探端倪，甚是有趣。

敦煌八景——月牙泉

據記載自漢代起，月牙泉就是「敦煌八景」之一，這個古稱渥洼池、沙井又名藥泉之地是在清代後才被正式稱為「月牙泉」。

對於這個形狀特殊之泉是如何形成，曾經有很多推斷，包括上升泉、斷層泉、風成泉、裂隙泉、地下水溢出、古河道殘留等等說法，但因為缺乏參考資料及專業的研究，導致不管是哪個推斷也都僅止於推斷而已。

不過在一九九七年開始，專家們經過多年的實地調查及研究後，認為月牙泉的形成是因為低窪地形條件和較高區域地下水位溢出地表形成的。

而在一九九〇年代，月牙泉遭遇了消失的危機，它的水位不斷下降，從本來最深處可達七點五公尺到後來逐年下降，最後最深處竟然只剩一點三公尺，存亡顯然岌岌可危。

幸好後來中國甘肅省地質環境監測院的專家想出了緊急應變措施，於二〇〇八年三月開始由敦煌市負責執行月牙泉應急治理工程，這才算是解除了月牙泉消失的危機。

月牙泉正確的位置位於甘肅省河西走廊西端的敦煌市西南五公里處，不僅因為形似

月牙而得名，有「藥泉」之稱的月牙泉會有此稱號乃是因為傳說泉內有鐵背魚、七星草生長，專治疑難雜症不說，還有吃了會長生不老的傳說，樂泉之名由此而來。

姑且不管此事是真是假，但月牙泉的確是一個特別的存在，不只是因為它形狀靈動如月牙，還有它能存在沙漠流沙中不會因乾旱枯竭，甚至風吹沙子也不會落入泉中這兩個原因也是它相當知名的因由之一。

這個有著「沙漠第一泉」稱號之處對於很多文人雅士來說，簡直是一個靈思不斷泉湧而出的寶泉，紛紛對此奇景感嘆不已。

且此清泉泉水碧綠，就像一塊翠玉般掉落在黃沙之中，顏色對比強烈不說，它那仿似出淤泥而不染的傲然姿態及月牙型的冷傲型態，無一不是在替月牙泉證明它那獨一無二的特別。

或許現代人可能比較無法體會，但對古人來說，在行進沙漠中見到這一泓清泉會讓人有多振奮精神，這一處綠洲對古人而言可能就是一種救贖，一種身心因為一片黃沙四處僅見蒼茫而疲累的情景在見到這泓碧綠之泉而感到通體舒暢，感覺身體與心靈都因此得到了療癒。

這股在沙漠中得到療癒的水的力量，就是屬於月牙泉的魅力，也期待它一直存在，不要有枯竭的一天。

心若幽蘭

壬寅花月
何焱森書

神祕色彩濃厚之地——神農架

應該幾乎沒有人會否認「神農架」是一個非常特殊的存在。

在此地存在著很多不解之謎，如「動物白化現象」、「野人傳說」、「山溪潮汐」、「盛夏結冰川的洞穴」、「怪異動物」、「箭竹奧祕」、「冷暖洞」、「鬼市」、「石頭屋」、「神石」等等，都是神農架的一些不解之謎，所以才會說此地神祕色彩濃厚。

但先撇除這些不知何時才可解開的謎題，單就神農架此地來看，這個位於湖北省西北部的區域，的確有它過人之處。

在二○一六年七月，神農架正式被列入《世界遺產名錄》，榮獲「世界自然遺產地」的稱號，而且神農架也是中國第一個獲得聯合國教科文組織授予「人與生物圈自然保護區」、「世界地質公園」、「世界遺產」等三大保護制度共同收入的三冠王之地，也讓神農架之名更為人所知。

在神農架內，目前已知的動植物資源數量眾多，其中植物部分如真菌、地衣就有九百多種，保護區內高等植物約有三千多種，苔癬植物也有兩百多種，這樣的數量就占

了中國植物種數的百分之十二左右。

但這還不是結束，重點是神農架保護區內還擁有三十幾種國家重點保護植物，還有四十幾種神農架特有植物，甚至有一千八百多種藥用植物，一般常見常用的中藥材在此幾乎都可見到。

而在動物方面，神農架保護區內被列入國家重點保護的野生動物就有將近八十種，這個數量在湖北省就占了高達百分之七十以上的比例，而且還擁有一級保護動物五種，二級保護動物七十幾種。

如此看來，就算沒有那些不解之謎，神農架本身基本條件也夠有看頭了，畢竟這個有著「中國天然氧吧」之地，從名字開始就帶著與眾不同的氣息，傳說是因為華夏始祖炎帝神農氏在此架木為梯，探嚐百草救民而得名，足可見神農架的歷史之悠久。

說來神農架的存在不只特殊又特別，還好似有種稍稍高人一等不想讓閒人窺探的感覺，它獨特的神祕感是其他地方沒有的，而那些不解之謎也吸引著人們想更深入一探究竟。

但這些不解之謎什麼時候能解開卻是誰也沒有答案，畢竟大自然之奧祕是很多人的領教過的神祕，有時候追尋了一輩子，也可能只是徒勞而已。

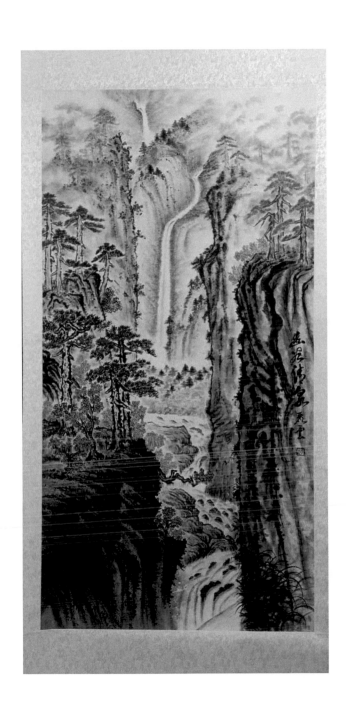

〈天淨沙‧春〉賞析

〈天淨沙‧春〉元‧白樸

春山暖日和風，闌干樓閣簾櫳，楊柳鞦韆院中。

啼鶯舞燕，小橋流水飛紅。

詩意：山綠了，陽光暖了，吹起和煦的春風。樓閣上少女憑欄眺望，高捲起簾櫳。院子裡楊柳依依，鞦韆輕輕搖動，院外有飛舞的春燕，啼叫的黃鶯，小橋之下流水潺潺，落花飛紅。

基本上白樸現存的散曲作品中，有〈天淨沙〉小令的共八首，分別以春、夏、秋、冬為主題，而這支〈天淨沙‧春〉曲子使用了繪畫技法，具專家剖析，這首元曲是從不同空間層次描寫春天的景致。

在更具體的層面上來說，第一句的春日、春山是背景也是遠景，第二句是人物的駐足點也是近景，第三句則是描寫庭院中喧鬧的情景，顯現出的是一幅充滿綠意且生機盎

然的畫面，這算是中景。

而在此曲中最能體現春天特色的兩個詞彙是暖和啼鶯，至於讓人感到生機勃勃的詞彙則是舞燕與飛紅。

這首曲子的人物不出意外應該是為女子，她駐足欄杆旁，在簾櫳之下，探看著眼前這一幅專屬於春天的美好景致，而如此美好的景致入了她的眼之後，更讓人感覺此春似乎更加秀麗更加細緻動人。

特別的是這首元曲全由列錦組成，列錦是中國古典詩歌中相當特殊的修辭方式，而列錦這個名稱是當代修辭學家譚永祥提出的。

譚老師對列錦下的註解是「古典詩歌作品中一種奇特的句式」，意指全句以名詞或名詞短語組成，裡面沒有動詞或形容詞謂語，卻同樣能夠起到寫景抒情、敘事述懷的效果，運用列錦可以收到很好的表達效果，正如人們所分析般，列錦具有凝鍊美、簡約美、含蓄美、空靈美和意境美，能激發讀之人的想像力及聯想力，類似於「字雖短但意境無窮」之意。

所以，雖然此首〈天淨沙‧春〉字數不多，但既然出自元曲四大家之一的白樸之手，那麼不難理解為何會字字都是精髓，每一個字都不該錯過，更在讀過之後對白樸所描述的春天產生和以往完全不一樣的感受。

這是一種文字的力量，也是文人才能的展現，讓我們可以藉著他們的作品感受當時他們所感受到的一切。

時空不可能重疊，過去也不可能回溯，但是人的想像力卻是無限的。

就像看到這首元曲，可以想像自己正迎著微風，在暖暖的日光下看著少女注視著鞦韆、春燕及黃鶯，爾後在看到她嫣然一笑後抱手致意，然後走到小橋上看著流水潺潺，藉著水意稍稍消暑之時，手一抬恰好接住從枝頭落下的花。

多麼美好的一幕，是不？

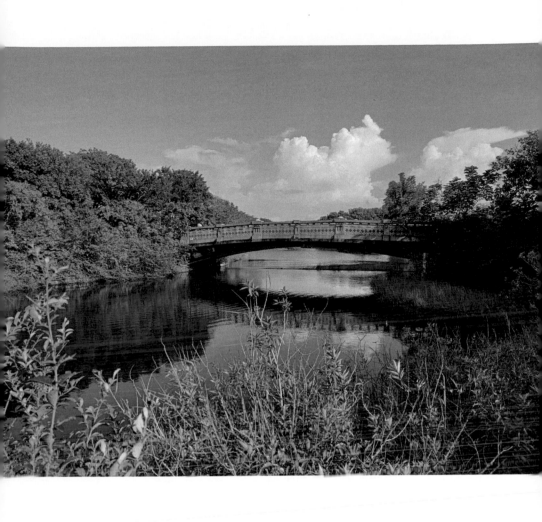

中國道教四大名山之首——武當山

金庸先生筆下的倚天屠龍記中，武當山此場景占的比例相當重，再加上其他電視劇或是電影的加持，讓武當山蒙上一層很特別的色彩。

想到武當山我們或許會想到正氣凜然四個字，也或許會在腦海中構築出仙氣飄渺的景象，又或者是第一時間腦海會冒出許多穿著道袍的弟子跟著他們的師父靜心修法。

但撇除武當山被覆蓋上的戲劇色彩，單就它的其他方面來說，武當山還是很有看頭的，就算沒有戲劇加持，它的地位一向都是崇高不容被侵犯的。

武當山本名仙室山，古名太和山，是中國四大道教名山之首，山勢壯闊奇特，有著七十二峰、三十六巖、二十四澗、十一洞、三潭、九泉、十池、九井、十石、九台等絕景，構成了「七十二峰朝大頂，二十四澗水長流」及「金殿疊影」的景緻。

且追溯至春秋到漢末時期，武當山就已經是宗教活動的場所，到唐末更被列為道教七十二福地之一，但這還不是武當山名號最顛峰時期，到明代時，武當山被封為「太岳」、「治世玄岳」，還被尊為「皇室家廟」，至此成為道教第一名山，也成為了中國最大的一處道場。

而在建築方面來說，武當山上眾多的古建築大多始建於唐朝，在宋朝、元朝兩代持續擴張，在明代達到鼎盛，尤其明成祖在永樂年間大修武當山，歷時十四年建成了九宮八觀等三十三座建築群。

爾後在嘉靖年間武當山又增修擴建，整個建築體系依照「真武修仙」的道教故事布局，為的是實現道教「天人合一」的中心思想。

當然上述這些大抵也只能算是九牛一毛，畢竟武當山的地位崇高特殊，事蹟自然不會僅此而已。

武當山除了只差沒有所有山體被蓋上道教專屬四字之外，其實將宗教色彩或歷史文化拿除，此地還是很有一遊的價值，又或者應該說是因為它得天獨厚的地理位置及自然環境還有其他屬於武當山本身自有的因素，才讓它擁有與許多山不可同等論之的地位。

或許到達之時我們幻想中那在仙氣飄渺間有著道長舞劍的畫面不在，又或者想像中會有師父帶領著弟子一同打太極拳的場景也不得見，但是只要用心去感受，一定會感受到武當山那與眾不同的氛圍，那是僅屬於它，也只有它才會展露出來身為道教四大名山之首的霸氣與仙氣。

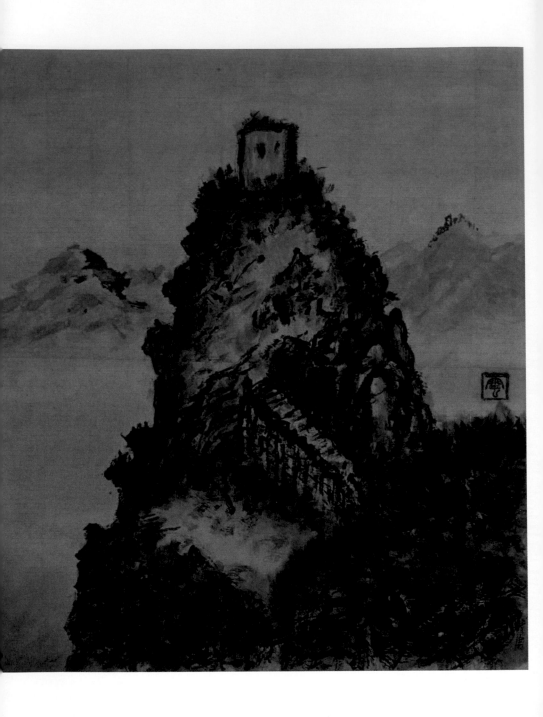

天下第一奇觀——雲南石林

能被稱為「天下第一奇觀」，雲南石林自然有它厲害之處，要不怎能配得上此等威震天下的名號。

雲南石林世界地質公園位於雲南省昆明市石林彝族自治縣境內，占地約四百平方公里，有天下第一奇觀及石林博物館的美譽。

值得一提的是，雲南石林是首批中國國家重點風景名勝區，與北京故宮、西安兵馬俑、桂林山水齊名，且在二〇〇七年倍聯合國教科文組織列入世界遺產名錄。

雲南石林之所以地位如此特殊，主要是因為石林在演化方面的古老性、複雜性、多期性及珍稀性和景觀形成之多樣性等方面具有很高的研究及觀賞價值，而雲南石林此地神奇之處是幾乎世界上所有形態石林喀斯特形態在此地幾乎都被囊括，幾乎可稱此地就是喀斯特地質全貌的集中地，稀奇程度可見一般。

在這個因為屬於亞熱帶低緯度高原山地氣候，所以年平均溫度在十六度C，可說是常年體感溫度都相當舒適之地遊覽，能得到的感受會比想像的多更多，因為能被中國雲南省政府授予「雲南省科普教育基地」此稱號，且又在二〇一一年成為國土資源部的

「國土資源科普基地」的雲南石林，絕對不是只有很多如林般轟立的石群這麼簡單。換個方式說的話，就是雖然好像此地僅有石林可以觀賞，但是這石林就是有法子讓人為之驚嘆連連，不住地感嘆大自然的鬼斧神工之餘，目光更是被那形狀各異的石林給吸引，許多想法也可能就這樣浮現腦海。

有些人可能會想，這些石林需要多久的形成時間？

有些人則會想，是什麼地質作用才能讓石林成為此時此刻看到的情況？

也有些人會想，石林石林，果然石如其名！

更有些人會想，想那麼多幹嘛？來此地就是好好欣賞，好好放鬆就好。

呵，不管是什麼樣的想法，這都是個人意志，誰也管不著，就像造物主要怎麼塑造這個地方，也是由祂的想法。

或許一開始祂並沒有想給驚喜給任何人，但在時間的催化下驚喜卻慢慢形成了，價值也慢慢累積了。

到了現在，雲南石林成為一個超凡的存在，它的珍貴性珍稀性及古老性，帶領著前來了解它的人們走向它不屬於這個世代的開始及可能很久很久以後才會改變的未來。

〈江雪〉賞析

〈江雪〉柳宗元

千山鳥飛絕，萬徑人蹤滅。

孤舟簑笠翁，獨釣寒江雪。

詩意：四周的山上沒有了飛鳥的蹤影，小路上連一個人的蹤跡也沒有，只有江上的一條小船上有個披著簑衣、戴著斗笠的老翁獨自在寒冷的江上垂釣。

柳宗元，世稱柳河東，是唐代文學家、哲學家、政治家。由於在文壇上有卓越的成就，所以被列為唐宋八大家之一，和韓愈並稱為「韓柳」，又因為他與劉禹錫私交甚篤，兩人又並稱為「劉柳」。

柳宗元的作品中，有不少詩文直指社會矛盾區塊，風格偏清峻冷性，且在其被貶官之後，精神上受到很大的刺激及自我給予的無形壓力，所以在這首〈江雪〉看似好像僅僅是在訴說一名孤獨垂釣的老翁，但實質上並非如此。

有許多詩評家都認為柳宗元此詩形容的是自身當時的寫照，不過衆人理解的方向倒是都不盡相同，有人認為他是藉由此詩述說自己雖然為官，但抱負卻難以施展，也有人認為他寫此詩之意在於當時朝廷冷寂，所以亟需如「孤舟簑笠翁，獨釣寒江雪」這般能獨排衆議的人出現。

不過更多人認為此詩是柳宗元在自己遭遇貶官後仍不願意屈服，維持一貫清高的姿態，傲然於天地間的一種表態。

然而真實究竟如何實在不得而知，唯一能知道的是，撇除所有詩人本身的情感情緒因素，單就詩本身來看，這首詩無疑也是一首佳作。

在前兩句先以「千山」及「萬徑」這兩個形容詞來擴展讀者視野，讓人感覺一瞬間眼前彷彿開闊了起來，但「絕」、「滅」二字又瞬間將這股遼闊感注入了許多蕭瑟感。

而當來到三、四句之後卻又發現，原本廣闊的視野瞬間被徹底縮小，小至僅放在一人身上，這樣的強烈對比令人印象深刻，而其中那股「天地間僅剩我獨行」的意味相當濃厚。

尤其是最後一句「獨釣寒江雪」更體現於老翁的與眾不同，畢竟在嚴冬且落雪的時刻，人們大多躲在家中取暖，像老翁這般戴著斗笠登上小船，然後怡然自得的在江中垂釣的情況實屬罕見。

當然我們無法探知柳宗元在創作這首詩時的真實心態，或許他真的覺得自己懷才不遇，也或許他真的不願屈服於不想屈服的勢力，總之他留下了一首令人印象深刻的好作品，且傳誦至今仍得到許多人的稱讚。

療癒天地——杉林溪

杉林溪原名「溪底」，後來才改名為「杉林溪」，現已發展成杉林溪森林生態渡假園區，距離溪頭森林遊樂區約十七公里左右。

杉林溪園區占地廣大，約有四十公頃，海拔高度約為一千六百公尺，全年各類花種綻放不斷，春有山櫻、杜鵑、石楠，夏有波斯菊、繡球花，深秋則有楓紅可觀賞，蠟梅通常也不會缺席，讓愛花之人趨之若鶩，恨不得一年四季都待在杉林溪欣賞這萬紫千紅的美景。

尤其杉林溪氣候屬於溫帶季風氣候區，夏季平均溫度僅二十度，所以也是個避暑勝地，夏季來此感受不到暑氣的侵襲，有的只是舒適怡人的體感溫度而眼前的一片鬱鬱蔥蔥夾雜著花卉盛開的絕景。

但杉林溪值得探訪之處絕不僅在此，在往杉林溪的路上，也屬於園區範圍內的「十二生肖彎」也是到訪者不容錯過的特色之一，想像開著車打開窗戶迎著風，在吸取大自然所賜予之芬多精的同時，雙眼也數著十二生肖，這樣的樂趣僅在此地才有，而且十二生肖彎的彎道中，還擁有許多自然景觀，如向欣谷、安定隧道、迎風堡、竹溪神

木、留龍頭、龍鳳峽、
相思台、相應坡與初逢
嶺等等。

　　其中位於留龍頭往
安定隧道的途中可見到
的「竹溪神木」，乃是
歷經千年仍聳立在竹林
之中的一棵神木，很值
得停車一瞧。

　　而回到園區內，相
信如果曾到過此地的人
被問起，應該都會建議
初次前來者在此過上一
夜，尤其是夏季可以感
受到不開冷氣不吹電風
扇只要打開窗戶，欲入

睡就必須蓋被否則會打哆嗦的特殊感受。

也因為杉林溪位於較深山處，不管是坐車或開車前來其實第一天都會有些疲憊，如果能在此休息一晚，隔天再向更深處出發，得到的療癒力量應該會更強大。

況且貼心的杉林溪備有接駁車，可以直接在住宿門口搭車至松瀧瀑布前方的松瀧部落，省去了行走一大段路的辛勞，且一下車就可以看到松瀧瀑布，如若要前往天地眼也頓時近了許多。

當然到山區不爬山也說不過去，所以如果要一睹自然形成的「天地眼」，還是需要付出些汗水跟體力的，不過還是那句老話，就是相當值得，畢竟往上走的途中還會遇到神木，先跟神木親近一下再往上與天地眼相遇，可說是人生一大樂事。

不過可別忘了，在欣賞完瀑布、神木、天地眼之後，不管是折返是走路還是搭車，都要記得在花卉中心停下腳步，進入賞賞花或是到對面拍拍照都是不錯的選擇。

總歸而言，杉林溪很像一方淨土，自然而然散發的療癒力量，很適合用來洗滌疲憊的身心靈，著實是個好地方。

壽比南山之詞發源地——終南山

「終南山上活死人墓，神鵰俠侶絕跡江湖」，看到這兩句很多人腦海裡浮現的畫面若不是小龍女舞著銀索金鈴從墓中飛出來解救楊過的畫面，應該就是獨臂的神鵰大俠擁著心愛的妻子一同在此隱居的畫面吧？

終南山此地因為金庸先生的故事讓此地為武俠小說迷所熟知，但其實終南山本身就是個中國重要的地理標誌，賀詞「壽比南山」就是出自此地。

在這個世界六大動物區系中東洋界和古北界兩大區系的過渡區和華北、華中、唐古特及橫斷山脈動植物區系交匯區，存在著許多珍貴珍稀的動植物，是東亞暖溫帶重要的生物基因庫，有著「中國天然動物園」及「亞洲天然植物園」之稱，而且終南山主峰太乙山盛產藥材，一向有「草藥王國」的美譽，聽說在當地至今都還流傳著「太乙山，遍地寶，有病不用愁，上山扯把草」的歌謠，此地藥材種類及產量之豐富可見一般。

但這還不是結束，終南山還是中國最大的金礦基地之一，除此之外還有大量的其他金屬及非金屬礦和建材石料，寶貴程度是很多地方無法比擬的。

不過終南山當然不是僅有這些珍貴價值，在歷史文化方面它也能說不輸其他地方，

尤其是對宗教方面來說，終南山也是一處聖地。

終南山是道文化、佛文化、孝文化、壽文化、鍾馗文化、財神文化的發源聖地，素有「仙都」、「洞天之冠」、「天下第一福地」的稱號。

而且終南山還是道教全真派的發源地，歷朝歷代在此地也都皆有所修建，如秦始皇在此築廟祭祀老子，漢武帝也建了老子祠，魏晉南北朝時期又增修了殿宇，開創了樓觀道派等，都可以看出各朝代對終南山的重視。

因為終南山有著許多特點，所以歷代來此清修或歸隱的隱士不少，其中不乏知名人士，如老子、趙公明、王維、姜子牙、張良、孫思邈、鍾馗、呂洞賓等等，都是名號響噹噹的大人物不說，而且上述這些僅是滄海一粟，族繁不及備載，所以終南山可說是眾人趨之若鶩都想前來的聖地。

或許終南山的名號在一些人心中不比五嶽或其他山出名，但它絕對是個很值得一來的地方，在各方面來說，它都擁有不輸它山的條件，甚至還有股來了之後得以吸收天地日月精華的氛圍呢！

傳說與故事眾多之地——西湖

西湖，一個充滿傳說和故事之地，在人們的腦海中最熟悉的，恐怕就是白蛇傳了。

但也因爲太過熟悉所以不需多加贅述，轉而看看可算是以白蛇傳而人盡皆知的西湖還有什麼深入人心之處。

西湖位於浙江省杭州市區西面，是中國主要的觀賞性淡水湖之一，面積約六點三九平方公里，湖被孤山、白堤、蘇堤、楊公堤分隔，依照面積大小分別爲「外西湖」、「西里湖」、「北里湖」、「小南湖」及岳湖等五個部分，其中以外西湖的面積最大，而「一山、二塔、三島、三堤、五湖」之格局便是除了這五個水區之外再加上孤山、雷峰塔與保俶塔、小瀛洲與湖心亭和阮公墩、白堤與蘇堤及楊公堤等等，所形成的格局。

西湖的沿岸周邊植物種類豐富且多樣性，一年四季有個不同的花卉盛開妝點西湖周邊，爲杭州帶來不小的觀光效益。

如桃花、荷花、桂花、芙蓉、木樨、梅花、蘭花等等，都是不同季節在西湖周邊可以見到的花卉種類，隨著季節變化西湖沿岸也因爲這些花卉而變幻出不同的風貌。

但或許對某些人來說，花卉並不是西湖最吸引人之處，那所謂的「西湖十景」可能

才是令人駐足不去的最大原因。

「平湖秋月」、「蘇堤春曉」、「斷橋殘雪」、「雷峰夕照」、「南屏晚鐘」、「麴院風荷」、「花港觀魚」、「柳浪聞鶯」、「三潭印月」、「雙峰插雲」，這西湖十景單看文字就讓人有許多遐想，不過在近代中國重新評選了新的西湖十景，且在這之後又選出了新新西湖十景，雖然讓人對舊西湖十景風光不再感到有些遺憾，但也藉此可知西湖周邊美景著實多不勝數，要不怎會一次又一次讓人發起評選，想讓自己心目中的遺憾進入十景之中呢？

而除了景色上的美不勝收之外，西湖的歷史文化價值也是很高的，歷代都有許多文人墨士來此吟詩作對筆歌墨舞，諸如白居易、蘇軾、柳永、徐志摩、胡適等等，都留下了美好的詩詞。

綜觀來談，西湖雖是我們時常可聽見的兩個字，但它的美與深厚的歷史人文價值及大自然獨厚於它而賦予的美景，都是值得我們去深入探究之地，而這一深入可能會發現，西湖原來不只是我們印象中的那個西湖，而是有很多不同面貌的西湖，就像一個蒙著面紗的神祕女子，總得揭開她的面紗才能得知她的真面目。

〈送溫處士歸黃山白鵝峰舊居〉賞析

〈送溫處士歸黃山白鵝峰舊居〉唐·李白

黃山四千仞,三十二蓮峰。丹崖夾石柱。菡萏金芙蓉。
伊昔升絕頂,下窺天目鬆。仙人煉玉處,羽化留餘蹤。
亦聞溫伯雪,獨往今相逢。採秀辭五嶽,攀巖歷萬重。
歸休白鵝嶺,渴飲丹砂井。鳳吹我時來,雲車爾當整。
去去陵陽東,行行芳桂叢。回溪十六度,碧嶂盡晴空。
他日還相訪,乘橋躡彩虹。

詩意:黃山高聳四千仞,蓮花攢簇三十二峰。丹崖對峙夾石柱,有的像蓮花花苞,有的像金色芙蓉。回憶起以前,我曾登上頂峰,放眼眺望天目山上的老松。那仙人淬鍊玉石的遺跡還在,羽化昇仙處也還留有蹤跡。我知道你今天要獨自前往黃山,也許可以與溫伯雪來一場相逢。為採擷精華辭別五嶽,攀登險峻的山峰,經歷艱苦驚險千萬重。回來時閒居在白鵝嶺上,渴了就飲丹砂井中的水。鳳凰鳴叫時我便來,你要準備雲霓車

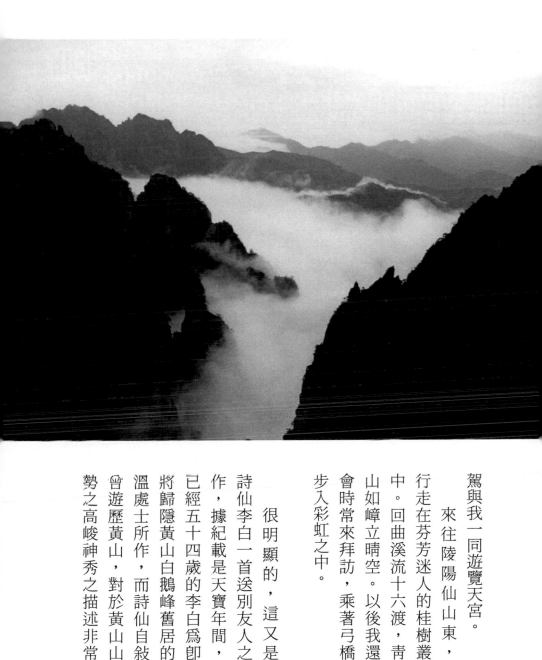

駕與我一同遊覽天宮。

來往陵陽仙山東，行走在芬芳迷人的桂樹叢中。回曲溪流十六渡，青山如嶂立晴空。以後我還會時常來拜訪，乘著弓橋步入彩虹之中。

很明顯的，這又是詩仙李白一首送別友人之作，據紀載是天寶年間，已經五十四歲的李白爲即將歸隱黃山白鵝峰舊居的溫處士所作，而詩仙自敘曾遊歷黃山，對於黃山山勢之高峻神秀之描述非常

生動，而將神話色彩添加入作品中算是詩仙李白頗常見的手法，畢竟他生性浪漫，很多事在李大詩人眼中總是和別人不一樣。

況且古時本就傳說眾多，時至今日我們仍無法判斷很多傳說到底是真是假，但不管真假，我們總能從很多古代文人的作品中得知許多，其中李白絕對是不會缺席的一員。

尤其在遇上本就帶有神話色彩的山峰時，詩仙總會把他的想像力表現的淋漓盡致，作品用詞會在真真假假假真真中徘徊流連，就如此作品般，既有現今我們可以領會到的壯麗黃山，也有在我們想像中才可能存在的鳳凰、仙人羽化、遊天宮之類的用詞。

但李白的作品中，尤其是這類送別友人之作中永遠不會缺席的就是感情，他胸中對於友人的不捨通常也會在作品中表露無遺，只是他用一種飄然若仙的方式，用一種浪漫的情懷來宣洩心中的不捨，令人在讀閱之餘除了感受到他不捨友人之心外，也被帶入屬於詩仙那仙氣裊裊的境地。

古稱雲夢之洞庭湖

位於湖南省的洞庭湖在古時被稱為雲夢，而且曾經是中國面積最大的淡水湖。

後來由於造田圍湖這項工程導致湖內泥沙淤積，湖面面積隨之縮小，現已不再有第一大淡水湖的美譽，但退居第二的洞庭湖仍是有它獨到之處，令人心生嚮往。

首先是湖內生態系統豐富，魚的種類多達百來種，再者是搭上小船遊洞庭湖韻味無窮，尤其是在每年三月至十一月於岳陽樓碼頭搭上船，欣賞那「洞庭秋月」、「遠浦歸帆」、「平沙落雁」等等美景，只用美不勝收可能還不足以形容眼前的美。

洞庭湖這個名稱的由來，其實有許多說法，比較可靠且合理的說法是因為到了戰國後期由於泥沙的沉積，這古時被稱為雲夢的洞庭湖被分為南北兩部，而雲夢這個稱號也就此不復存在，而是以湖中著名的君山（舊稱洞庭山）為名。

這件事在《湘妃廟記略》有記載，說是「洞庭蓋神仙洞府之一也」，以其為洞庭之庭，故曰洞庭」，而後世以其江洋一片卻無得而稱，就指山為湖命名，從此洞庭湖就成了「洞庭湖」。

而提到洞庭湖就不能不提到它相當出名的「洞庭湖十影」，這十影分別是日景、月

影、雲影、山影、塔影、帆影、漁影、鷗影、雁影等，每一影都是一幅風景畫，更別提洞庭湖還占了《洞庭湖誌》裡所述之「瀟湘八景」其中之五，由此可見洞庭湖絕對是相當值得一遊之寶地。

另外在洞庭湖還有一個不容錯過的景點就是「岳陽樓」，它矗立於岳陽市股西門城頭，與洞庭湖比鄰而居，而它的前身是三國時期東吳將領魯肅的閱兵樓，至今已經有一千八百年的歷史，是江南三大名樓之一。

所以來到洞庭湖怎能不來岳陽樓一遊呢？

登上岳陽樓觀看洞庭湖美景，那又是另外一番美妙滋味，雖說搭船也很有韻味，但居高臨下觀看山水之美也是出遊不容錯過的樂趣之一，秉持著來都來了的原則，可千萬別忘記在岳陽樓留下到此一遊的足跡。

綜觀來說，雖然洞庭湖現已非中國第一大淡水湖，但它豐富的生態系統及歷史文化仍是非常值得人們前去欣賞及追憶。

在沉浸於湖光粼粼山光水色之美時也別忘了，這古稱雲夢之地，當時是如何雄霸一方，展現屬於它的獨特。

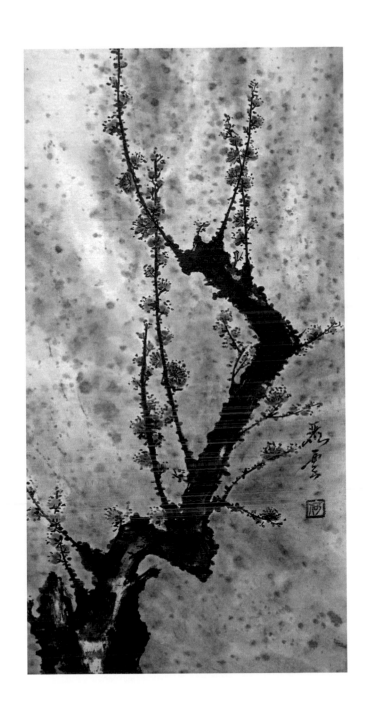

〈清平調〉賞析

〈清平調〉唐‧李白

其一

雲想衣裳花想容，春風拂檻露華濃。

若非群玉山頭見，會向瑤臺月下逢。

其二

一枝紅豔露凝香，雲雨巫山枉斷腸。

借問漢宮誰得似，可憐飛燕倚新妝。

其三

名花傾國兩相歡，常得君王帶笑看。

解釋春風無限恨，沉香亭北倚闌杆。

詩意：

其一說的是雲霞是貴妃的衣裳，花兒是貴妃的容顏；春風吹拂欄杆，露珠潤澤花色

更濃，如此天姿國色，若不見於羣玉山頭，那一定只有在瑤臺月下，才能相逢。

其二說的是貴妃就是一枝帶露牡丹，艷麗凝香，楚王神女巫山相會，枉然悲傷斷腸。

想請問漢宮得寵妃嬪誰能和她相比，就算是趙飛燕，也還得倚仗新妝呢！

其三說的是絕代佳人與紅豔牡丹相得益彰，美人與名化使得君王帶笑觀看，那動人的姿色就似春風能消無限怨恨，在沉香亭北君王與貴妃雙雙倚靠著欄杆。

《清平調》是李白相當出名的作品，除了因為是詩仙的創作之外，也因為詩中的主角是大名鼎鼎的楊貴妃，兩者互相幫襯之下。讓《清平調》的知名度節節上升，就算是今時今日只要一提到李白或楊貴妃，許多人大抵都會很自然聯想起這首《清平調》。

根據紀載，這首《清平調》是李白在長安為翰林時所作，緣由為有一次唐玄宗與楊貴妃在沉香亭觀賞牡丹，而李白就是奉旨作詩，《清平調》由此而來。

雖說詩仙被急召而來作詩最大的目的說穿了就是來逗皇帝與貴妃開心，但不得不說即便全都是奉承之意，但出自李白之手，硬是讓木應流於油膩的逢迎拍馬畫風一轉，將讀者帶入了不一樣的境界。

詩仙筆歌墨舞的功力不容置疑，從其一中那用譬喻來形容貴妃的裝扮與容顏就可以

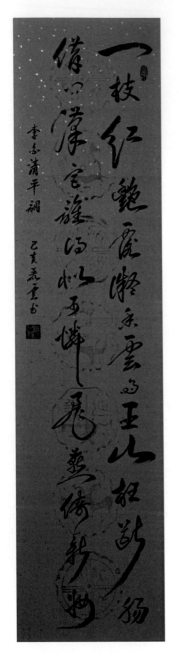

得知，這一連串的恭維只是開始，所以其二就請出了趙飛燕這歷史上名號也是響噹噹的美女來與楊貴妃爭豔，而既然楊貴妃就在眼前，李白自然不會不懂禮數，暗暗貶了趙飛燕一回。

最後用眼前所見之情況收尾也是李白高明的地方，誇獎完貴妃後也不忘唐明皇，也讓自己因為這首清平調贏得了帝王的誇讚與貴妃的讚賞。

不管清平調的出世是因為李白真正認為楊貴妃舉世無雙或僅僅只是因為情況讓他騎虎難下，但無可否認單看作品不談其他的話，每一字每一句都運用得極好，相信不管是哪個女子被如此這般形容都會開心到無以復加。

而這讓人不禁猜想，或許當時李白需要的，就是貴妃的好心情吧。

中國第一大淡水湖——鄱陽湖

鄱陽湖，古稱彭澤，位於江西省北部，是目前中國第一大淡水湖，也是全中國第二大湖，僅次於青海湖。

此湖自古以來就是經濟較為發達的富裕地區，如九江市、南昌市、都昌縣、廬山市、湖口縣等等都在歷史上有著一定的地位。

而提到歷史與鄱陽湖就不得不提到很多傑出人物都曾在此湖區生活，如陶侃、東漢後期的徐稚、東晉的陶淵明、隋代的林士弘、北宋劉恕、南宋中後期的江萬里等等。

而除了名人之外，此湖區也曾與廣為人知的三國事蹟有著聯繫，像當初周瑜在此操練水軍打下赤壁之戰的基礎、朱元璋與陳友諒的鄱陽湖水戰等等，都為此湖區添上不少的歷史色彩也豐富了此地的歷史文化。

有趣的是鄱陽湖有個耐人尋味的事件，那就是鄱陽湖老爺廟水域在半個多世紀內傳出有百餘艘船隻失蹤，而且連殘骸都找不到，所以鄱陽湖有時也被看作大陸的「百慕達」。

不過撇開這耐人尋味的事件不說，鄱陽湖作為古代北方進入江西的唯一水道，自然

也在詩人筆下留下痕跡，就如唐代詩人王勃在《滕王閣序》中的「漁舟唱晚，響窮彭蠡之濱」，句中描述的正是鄱陽湖上漁民捕魚歸來的愉快景象。

且鄱陽湖的地理位置也相當特殊，此湖接近長江處之地，兩水交會處產生奇景，一邊混濁一邊清澈，卻不會相融，一條清晰可見的分界線展現在世人眼前，此乃一大奇觀，每每總是讓觀者驚嘆不已。

對於區域來說，鄱陽湖在調節長江水位、改善當地氣候及維護周圍地區生態平衡有著很大的作用，而在旅遊方面來說，鄱陽湖也的確是個很值得一遊的地方。

除了上述提到的與長江交會處的奇景外，如老爺廟、望湖亭、忠臣廟及以永修縣吳城鎮為中心，包含著大湖池、沙湖、蚌湖、朱市湖、梅溪湖、中湖池、大汊湖、象湖、常湖池等九個子湖且地跨兩市的鄱陽湖國家自然保護區等，都是值得一遊之地。

綜觀來說，雖然有人說鄱陽湖目前這個中國第一大淡水湖的威名是撿便宜來的，但既然它上位了，它的地位與價值還有歷史文化及豐富生態系統與美景也並沒有讓人失望，它自有屬於它自己獨特的風韻，等待人們到訪欣賞。

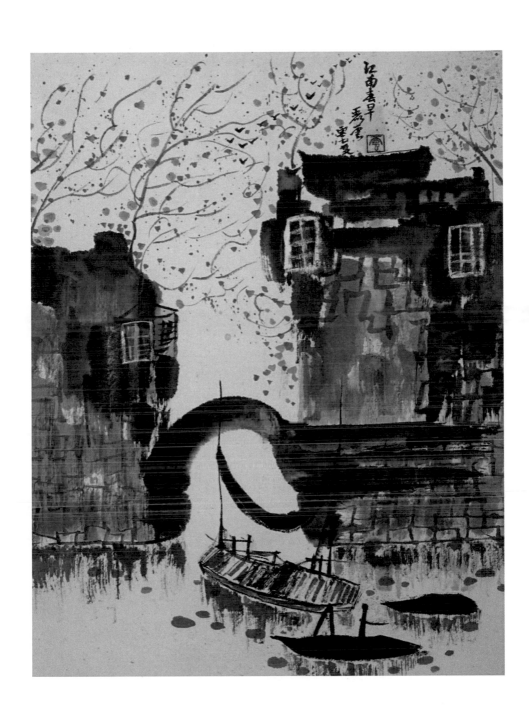

江南春早
秀雲
墨七笺

亞洲第一長河——長江

長江，發源於青藏高原東部唐古拉山脈各拉丹冬峰，是世界上最長一條範圍完全在一國境內的河流，全長約六千三百公里，流域覆蓋中國五分之一的陸地面積。

作為中國境內兩大水系之一，長江的地位自然非同凡響，尤其是長江流域各區域文明之廣及文化遺址數量之多之大，都可稱一句「世界之最」，特別是在長江文明中的「稻作文明」更是帶給東亞及世界很大的影響。

然而有趣的是，長江的源頭在正式確定之前被誤會了很多年，因為在《禹貢》中有提到「岷江導江，東別為沱」，所以後人就以為岷山就是長江的源頭，這個觀念一直從漢代到明代都沒有太大的改變，甚至可說是成為了一種既定印象。

但誤會久了還是得揭開的，在民國年間有人對長江江源進行了考察，最後得出「上游青海境內有南北兩源，南源日木魯烏蘇，北源日楚瑪爾」，而在一九七六年又有專家再度進行考察，提出了其他說法，所以經過幾次考察之後，長江的源頭也出現了「一源」、「兩源」、「三源」之說。

不過現在我們已經得知，就如此文開頭所述，長江源頭就位於青藏高源腹部，源流

主要有沱沱河、當曲、楚瑪爾河三支，其中沱沱河爲長江正源。

而我們都知道，長江時常與黃河一起被提及，而在發現長江上流流域的三星堆古蜀國文明前，很多人都以爲長江流域在歷史上的地位稍次於黃河流域，畢竟我們很早就得知黃河流域是中華文明主要發源地之一。

後來三星堆古蜀國文明的現世，在在說明了長江流域在歷史上的地位其實不該亞於黃河流域，雙方都是同樣淵遠流長，地位不可撼動。

另外長江也是世界上運輸量最大的河流，這當然得歸功於它不僅長且支線多，才能成爲世界上最繁忙的水域，光是運輸量的部分，就有連續六年刷新世界紀錄的傲人成績。

當然，上述都是長江的歷史與事蹟還有它獨到之處，但對於很多人來說，長江的源頭在哪裡不重要，長江有什麼顯赫的成績不重要，重要的是它淵遠流長的姿態孕育了龐大的民族，開枝散葉的型態給予很多人幫助，就像一個慈祥的長輩般，不求回報只願衆人安好，帶著慈祥的笑容看著笑著，從未間斷付出它所能給予的一切。

迷幻之地——忘憂森林

「忘憂森林」是一個近似與世隔絕之地，即便被發現後有許多人到訪，但此地的迷幻氛圍絲毫不減，那種超脫世俗且神祕的氣氛正是忘憂森林吸引人的主因。

很多時候人都會有種想逃離現實的衝動，但每個人都知道這並不容易甚至說是根本不可能，因為很多事我們擺脫不了只能默默忍受。

不過很奇異的是，來到忘憂森林就是會有一種脫離世俗之感，像是被此地迷幻之景吸引，也像是此地有一股特殊的魔力，彷彿身邊籠罩著白霧，自己孤身一人待在天地之間，而這個森林就用一種傲然甚至可說是睥睨的姿態望著旅人，彷彿在宣告選擇來此「忘憂」是正確的選擇，且除了此地之外沒有更好的選擇。

說來此地的形成其實不比很多地方悠久，甚至在風景名勝景點來說，忘憂森林只能算是後起之輩，這個也被稱為「迷霧森林」之地是在一場大地震後才出現，這場幾可算是撼動天地的災難造就了忘憂森林獨特的景觀。

有些動植物以牠們的方式在毀滅之後奮力存活了下來，雖然有些姿態或型態已經改變，但也像是在告訴人們，天災固然可怕，但倘若因此失去了堅定的信念，那麼就無法

走入另一個天地，看見另一番風景。

但也有些動植物一去不復返，就如那些根部浸泡在水中的檜木群，雖然高聳的姿態不變，可其實靈魂早已不在，這也像在告訴我們，對天災心存畏懼與保有自我救援能力也是相當重要的，要不就會像這些樹木一般，只能被束縛在此，哪裡也去不了。

很有趣的是，來過此地的旅人們很多都有一種來此感覺不到時光流逝的錯覺，可是當看到隱藏在活水窪底下生氣勃勃的動植物時又發現，此地看似迷幻實則生生不息，只是這股生生不息隱藏在迷霧之後，一股生與死交錯的氛圍正是迷霧森林有時候給人的感覺。

但當然，此地也是有生機勃發之時，那就是當蛙類與蟲鳴鳥叫一起合奏時，這場由忘憂森林譜寫的交響曲，不只值回票價也相當撼動人心，甚至像是觀賞了一部魔幻電影，而自己正身處仙境。

忘憂森林是劫後重生的一個產物也是一種寫照，雖然迷離魔幻又帶著點闇黑的氛圍，但在迷幻的背後，是一股新生重生的力量，神祕又強大，就像一個蒙著面紗的女王，不想讓人看見她的全部，但那充滿神祕的魅力還是讓人移不開目光，在她身邊流連忘返，沉醉在迷幻氣息中不願離去，做一回現實的逃兵。

萬山之祖——崑崙山

古稱「龍祖之脈」的崑崙山，在中華民族的文化史上占有非常重要的地位，所以又稱「萬山之祖」。

在文史上，崑崙山多次被許多古典名著或經典小說提到，如西王母蟠桃盛會、女媧補天、精衛填海、白娘子盜仙草及嫦娥奔月等，描述的地點皆在崑崙山地界，由此可見崑崙山不只在現代人心中有著不同於其他山的地位，在古時候也是給人一種神祕莫測仙氣飄渺之感。

崑崙山還有幾個別名，常看古裝劇的人應該不太陌生，如崑崙虛、崑崙丘等等，大都應用於仙人居住處之名。

在古書記載中，崑崙山是玉龍騰空之地，有著亞洲脊柱之稱號，一般而言崑崙山的範圍泛指西起帕米爾高原東部，橫貫新疆、西藏然後延伸至青海境內，全長約兩千五百公里。

崑崙山風景秀麗壯觀，每逢春夏交接時刻，滿山遍野綠樹枝葉茂密繁盛，各種鮮花綻放萬紫千紅，形成一幅絕妙的風景，也讓在此時刻前來造訪的遊客絡繹不絕。

在北魏史學家崔鴻的《十六國春秋》中，崑崙山被稱為「海上之諸山之祖」及「天下明山僧占多」，這是因為崑崙山自古以來就吸引許多佛界道家在此地築寺建觀，修習養生傳經布道之行時常可見，香火鼎盛不衰。

而值得一提的是，中國道教全真派開山祖師王重陽及他的七個弟子把崑崙山選為創教之地，可見崑崙山之靈氣幾乎無可匹敵。

如果上述這些還不足以證明崑崙山在華夏民族中的悠然地位，那麼再加上「萬水之源」及「中國第一神山」的稱號之後，它的地位就更是無可撼動。

在古代，崑崙山由於山勢高聳挺拔，自然而然成為古代中國與西部之間的天然屏障，古人更因此認為終年積雪的崑崙山就是世界的邊緣。

雖然現代已然知曉並非如此，但由此可見當時的崑崙山在古人心中那神聖不可侵犯的地位如同天一樣高，而被當成神山聖山供奉。

然而撇開所有神話般的說法，崑崙山仍是有它獨到之處，它在歷史及地理上的地位都是讓人不容忽視的紀錄，在人們的心中，它不光只是座神山或聖山，也不光只是可能曾有神仙駐居在此，更不是因為王母娘娘的蟠桃盛會，而是所有一切的一切加起來，才賦予崑崙山這與眾不同的存在。

它很特別，本身就特別，也因為它的特別才引來一波波人再為它加持，讓它的地位

水漲船高，直至今日或許很多人都還懷抱著崑崙山上有神仙這種想法。

但有何不可呢？

世界上無奇不有不是嗎？

遼寧盤錦——絕美紅海灘

絕美的一片紅是中國遼寧省盤錦市大窪區趙圈河鎮境內的「紅海灘」一貫給人的印象，這樣的美不落俗套，豔麗又帶著絲絲仙氣，宛若火之女神專屬的仙境。

事實上造就紅海灘的是一棵棵的鹼蓬草，別看它好像很纖細弱不禁風，其實它很堅韌，既不需要人播種也不需要人照顧，就這樣順著自己的心意恣意生長，在每年四月長出地面，一開始只是微紅，接著顏色慢慢變深，直到化為火女神之居處。

這邊要特別一提的是，這一棵棵的鹼蓬草可是唯一一種可以在鹽鹼土壤上存活的草，而這片紅海灘就是大自然給予人類的一道奇特風景，不賞可惜。

尤其可能有些人不知道，這片紅海灘其實很活潑，它一直追趕著海浪的蹤跡，一步步往海裡邁去，所以這一大片的火紅如果隔一年再來看，或許會有兩種結果，一種會覺得好像都差不多，一種可能會覺得好像有哪裡不太一樣。

然而，可能是因為這樣的豔麗鮮紅，讓此地好幾個景區都被噴撒上愛情的味道，如「愛情宣言廊」、「情人島」、「廊橋愛夢」等等，都足此區為了愛情而設立。

就先拿「愛情宣言廊」來說吧，此處是景區的最南端，廊的南面是一片紅，北面一

片蘆葦蕩，但東面卻是看似無邊無垠的稻田區，在天清雲朗之際與情人來到此地，在美景的襯托下在宣言廊留下愛情宣言，可真是浪漫非常。

至於「情人島」則是因為一段淒美的愛情故事而得名，沒有好結局的一對佳偶為此地增添了一絲悲戚的色彩，但也激勵了其他有情人為這對無法廝守的情人圓一個夢。

還有「廊橋愛夢」，這個地方，相傳是可以鎖住愛情的地方，所謂「千里姻緣一線牽」，這句話正是廊橋愛夢的主題，這條精修的長廊外形酷似月下老人拋入凡間的一條紅絲帶，近看遠看皆各有風味。

總歸而言，位於盤錦這個紅海灘不只特別，也因為它奇特的生態讓人們不自覺為此地編織了故事，建造了建築，也將其艷紅視為愛情的象徵，希冀天下有情人都可以幸福美滿。

而撇除這麼夢幻的部分，光就紅海灘這個部分而言，這片他處幾乎不可能可見的絕美，的確很夠資格列入此生必走一回的景點之一，因為它的艷它的紅獨一無二，就是一處人間仙境。

秀外慧中

壬寅花月
慈雲書

傳聞為順治皇帝出家之地——五台山

不知道會不會很多人在看到「五台山」三個字後就自動聯想起清朝初期「順治皇帝出家」這個謠傳。

說是謠傳是因為在正史記載與野史載錄中，順治皇帝此生的結局是截然不同的，在正史中順治皇帝因病早逝，但在野史中卻說他是因為愛妃過世而至五台山出家，至於真相如何早已不可考，留給後人許多想像空間。

但不管如何，順治皇帝出家這個謠傳其實也只是為五台山錦上添花而已，在此之前五台山就在佛教徒心中占有很重要的地位。

五台山是中國四大佛教名山之首，別稱「金五台」，是文殊菩薩的道場，而說來五台山也並非單指一座山，而是在華北屋脊之上的一系列山峰群，由於五座山頂幾乎皆無林木且平坦遼闊，所以得名「五台山」。

而很特別的是，雖然五台山的緯度大致與北京相同，但此地的氣候變化卻與大興安嶺幾近相同，全年均溫度為零下四度C，七月至八月是最熱的時候，但氣溫其實也僅有八點五度C至九點五度C左右，所以這個長年氣候寒冷之地又被稱為「清涼山」。

在這個中國四大佛教名山之一之處，幾乎不用多想就能知道此處宗教活動頻繁，目前光是比較完整的宗教活動場所就有八十六處，其中中國國家重點文物保護單位有五處，分別是顯通寺、菩薩頂、羅睺寺、碧山寺、塔院寺，而省級重點文物保護單位也有五處，分別是圓照寺、殊像寺、金閣寺、南山寺、龍泉寺等等。

還有一點要特別提到的是，五台山的佛教組織都是以寺院為單位，依照傳承的不同，寺院劃分為「青廟」及「黃廟」。

青廟所指乃和尚廟，僧人大多是漢族，一般稱這些穿著青灰色僧衣的僧人為「青衣僧」，而黃廟則有所不同，別稱喇嘛廟，屬於藏傳佛教，而這些喇嘛因為均穿黃衣又戴黃帽，所以被稱為黃衣僧。

至此很容易就會發現，五台山的宗教氣息有多濃厚，也因為如此在中國佛教史上發生過四次「滅佛事件」，每回五台山都是首當其衝，可見它的地位與眾不同。

也由於五台山的與眾不同造就了它的文化價值相當高，就像一座佛教寶庫，裡頭有取之不盡用之不竭的文化金條，每取出一條就讓人又多知曉一些屬於五台山的歷史與它的不凡，讓人為之感嘆的同時也能感受到信仰此事對於信徒來說，是一件多麼莊嚴且神聖不容侵犯之事。

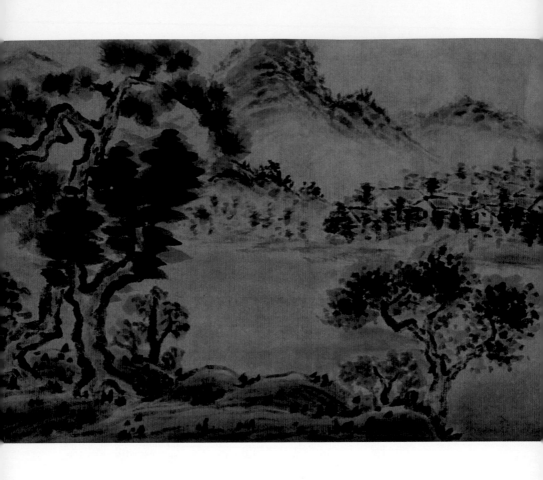

國家圖書館出版品預行編目資料

舞毫山水／君靈鈴著；何麗雲繪. --初版.--臺中
市：白象文化事業有限公司，2023.1
　　面；　公分
ISBN 978-626-7253-05-2（平裝）
1.CST: 書畫 2.CST: 作品集
941.5　　　　　　　　　　　　111019726

舞毫山水

作　　　者	君靈鈴
畫　　　家	何麗雲
封面設計	何麗雲
編　　　審	品焞有限公司
照片提供	艾芙曼、咖栗虎、浪子
製作公司	長腿叔叔有限公司
發 行 人	張輝潭
出版發行	白象文化事業有限公司
	412台中市大里區科技路1號8樓之2（台中軟體園區）
	出版專線：（04）2496-5995　　傳眞：（04）2496-9901
	401台中市東區和平街228巷44號（經銷部）
	購書專線：（04）2220-8589　　傳眞：（04）2220-8505
專案主編	李婕
出版編印	林榮威、陳逸儒、黃麗穎、水邊、陳婥婷、李婕
設計創意	張禮南、何佳誼
經紀企劃	張輝潭、徐錦淳、廖書湘
經銷推廣	李莉吟、莊博亞、劉育姍、林政泓
行銷宣傳	黃姿虹、沈若瑜
營運管理	林金郎、曾千熏
印　　　刷	普羅文化股份有限公司
初版一刷	2023年1月
定　　　價	350元

白象文化　印書小舖　出版 · 經銷 · 宣傳 · 設計
www.ElephantWhite.com.tw　PRESSSTORE出版輕鬆　自費出版的領導者　購書 白象文化生活館